The art of Collage

© 2024 Instituto Monsa de ediciones.

First edition in March 2024 by Monsa Publications,
Carrer Gravina 43 (08930) Sant Adrià de Besós.
Barcelona (Spain)
T+34 93 381 00 93
www.monsa.com monsa@monsa.com

Editor and Project director Anna Minguet
Art director, layout and cover design
Eva Minguet (Monsa Publications)
Printed in Spain
Image courtesy page 2-3 and 142-143 of Beth Hoeckel
Shop online:
www.monsashop.com

Follow us!
Instagram: @monsapublications

ISBN: 978-84-17557-72-0
D.L.: B 3647-2024

The art of
Collage

monsa

Introducción · INTRO

Image courtesy of Susana Blasco

Collage is an art form that involves the combination of various elements, such as photographs, magazine clippings, paper, fabric, and other materials, to create a visual composition. This technique allows artists to explore the juxtaposition of images and the creation of new realities through the combination of diverse elements. The art of collage is a unique form of expression that has captivated both artists and viewers over the years. In this book, we explore the different styles of collage through the work of various artists, including Analog Collage, Digital Collage, Surrealist Collage, and Dadaist Collage.

Discover how collage has challenged artistic conventions, transcended cultural boundaries, and continued to inspire generations of artists to think creatively and break stylistic barriers.

This book pays tribute to the unlimited creativity and transformative power of the art of collage.

El collage es una forma de arte que implica la combinación de diversos elementos, como fotografías, recortes de revistas, papel, tela y otros materiales, para crear una composición visual. Esta técnica permite a los artistas explorar la yuxtaposición de imágenes y la creación de nuevas realidades a través de la combinación de elementos diversos. El arte del collage es una forma de expresión única que ha cautivado tanto a artistas como a espectadores a lo largo de los años. En este libro, exploramos los diferentes estilos de collage de la mano de diversos artistas, incluyendo el Collage Analógico, Digital, Surrealista y Dadaísta.

Descubre cómo el collage ha desafiado las convenciones artísticas, trascendido fronteras culturales y continuado inspirando a generaciones de artistas a pensar de manera creativa y a romper barreras estilísticas.

Este libro rinde homenaje a la creatividad ilimitada y al poder transformador del arte del collage.

Image courtesy of Funkyvision Art

Image courtesy of Beto Val >>

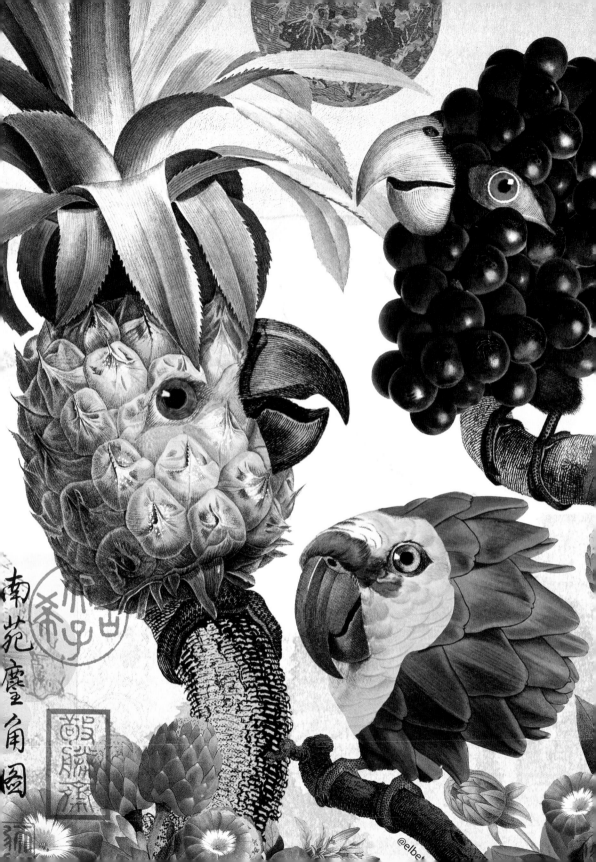

Índice · INDEX

Funkyvision Art

www.funkyvisionart.com
Instagram: @funkyvision_art
Behance: www.behance.net/funkyvision
Twitter: twitter.com/funkyvision
Shop: funkyvision.bigcartel.com

¿Cúando y por qué empezaste a crear Collage?
Comencé a experimentar con el collage durante una época de mi vida bastante turbulenta, llena de cambios y mentalmente desafiante, lo que me causó bastantes problemas para conciliar el sueño. Dado que a las 5 de la mañana no hay mucho que hacer, intenté al menos hacer que ese tiempo muerto fuera productivo, así que empecé a explorar diversas técnicas de collage. Decidí abrir una cuenta en Instagram y comencé a compartir mis trabajos.

¿Cuáles son las fuentes de inspiración que estimulan tu producción artística?
La mayoría de mis trabajos se basan en escenas cotidianas. Antes de comenzar una obra, suelo observar la foto con la que quiero trabajar, y me imagino las situaciones y vivencias que esa persona pudo haber experimentado. En la actualidad, con el exceso de información en las redes sociales, siempre intento mantener mi estilo y no dejarme llevar por las tendencias del momento.

¿Cómo definirías tus trabajos?
Intento crear pequeños universos alrededor de la gente común, siempre cuidando al máximo la composición, los colores y la armonía del resultado final.

¿Quiénes son tus referentes en el mundo del Collage?
Antes de empezar en este mundo, tuve la suerte de trabajar en el mismo estudio que Marisa Maestre, una ilustradora y collagista increíble. (Si no la conocéis, os invito a ver su trabajo). También me encanta el trabajo de Miraruido y Frank Moth.

When and why did you start creating Collages?
I started experimenting with collage during a turbulent period in my life, full of changes and mentally challenging, which caused me quite a few problems with sleeping. Since there isn't much to do at 5 in the morning, I tried to at least make that dead time productive, so I began to explore various collage techniques. I decided to open an account on Instagram and started sharing my work.

What are the sources of inspiration that stimulate your artistic production?
Most of my work is based on everyday scenes. Before starting a piece, I usually look at the photo I want to work with, and imagine the situations and experiences that person may have gone through. Currently, with the excess of information on social media, I always try to maintain my style and not get carried away by the current trends.

How would you define your artworks?
I try to create small universes around ordinary people, always taking great care with the composition, colors, and harmony of the final result.

Who are your references in the world of Collage?
Before starting in this world, I was lucky to work in the same studio as Marisa Maestre, an incredible illustrator and collagist. (If you don't know her, I invite you to see her work). I also love the work of Miraruido and Frank Moth.

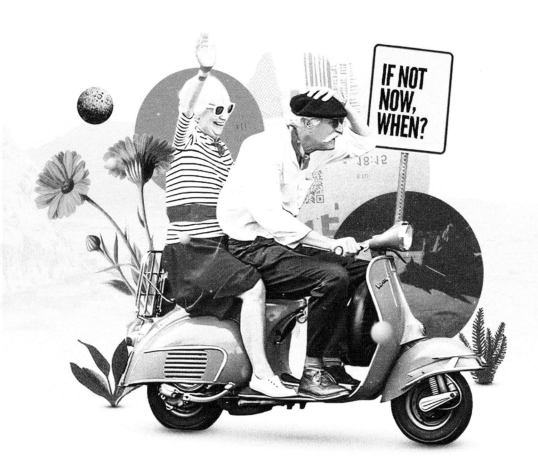

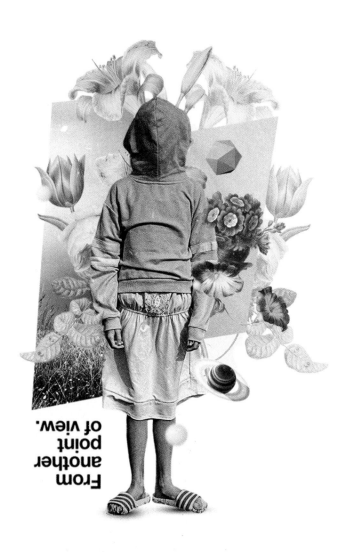

Another Point Of View

¿Qué haces para promover tus obras?
Intento estar al día y publicar en redes sociales, sobre
todo en Instagram, donde tengo más interacciones y
he podido conocer y colaborar con gente increíble de
todo el mundo.

What do you do to promote your artworks?
I try to stay up to date and post on social media,
especially on Instagram, where I receive more
interactions and have been able to meet and
collaborate with amazing people from all over the world.

A Horrible Place >>

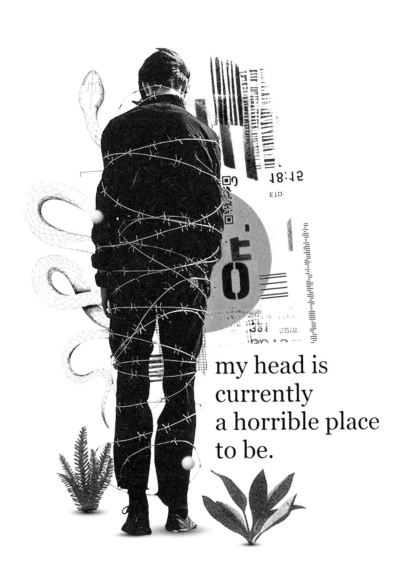

my head is
currently
a horrible place
to be.

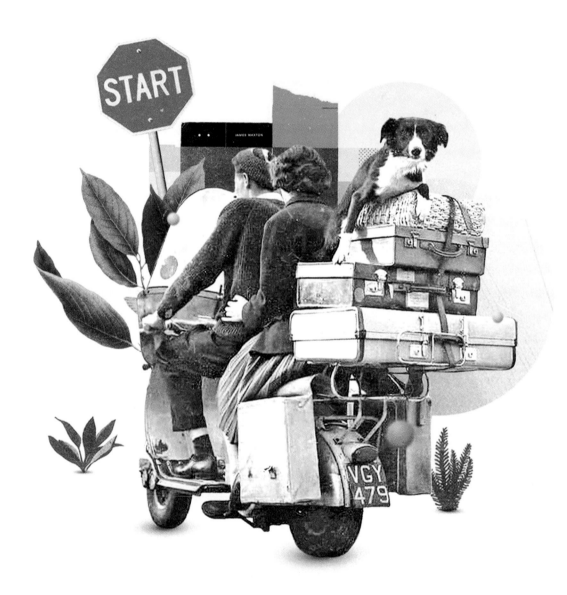

Start

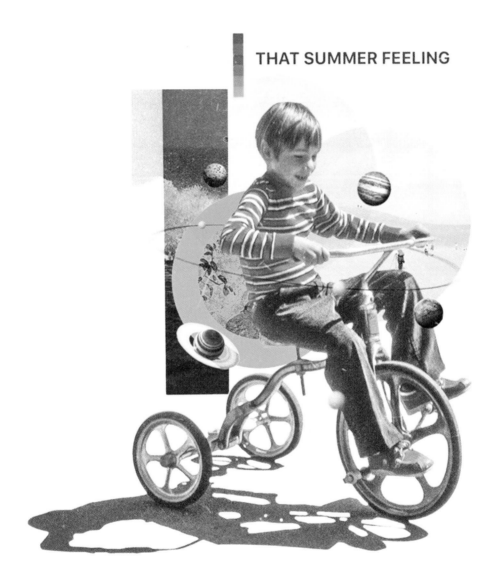

THAT SUMMER FEELING

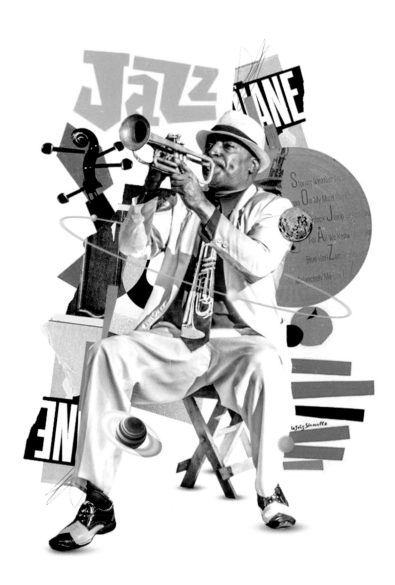

Havana Jazz

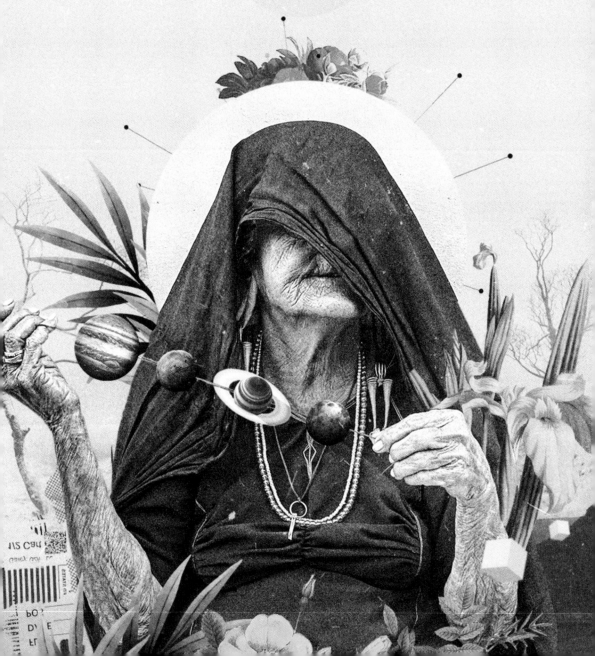

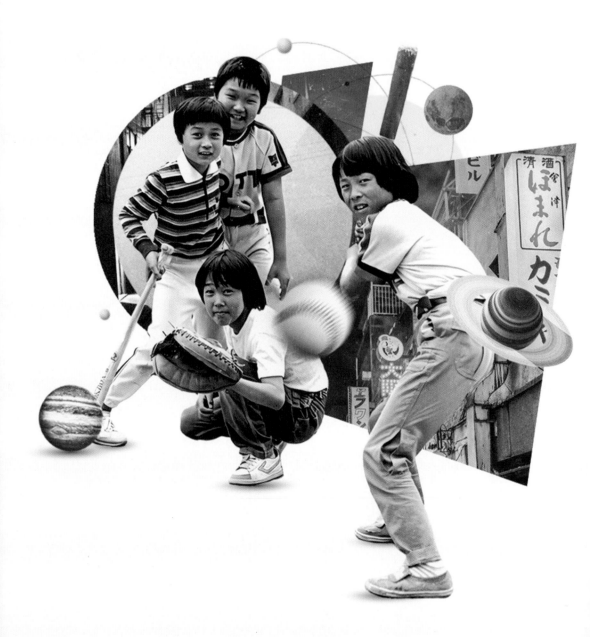

Tokio Dream

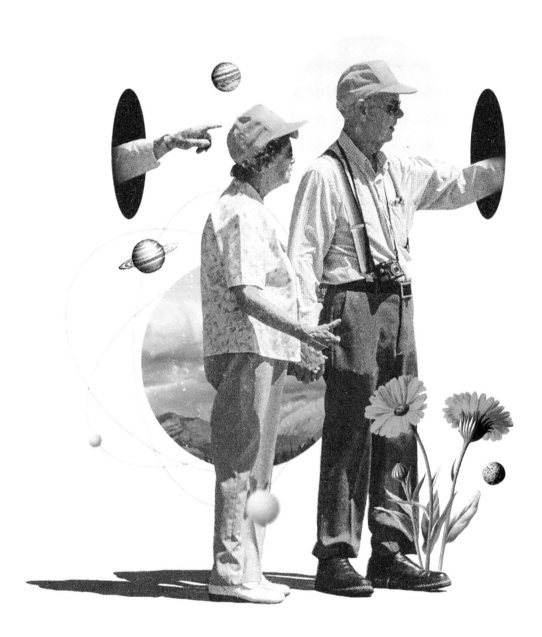

The Portal

Susana Blasco

www.susanablasco.com
www.etsy.com/es/shop/SusanaBlasco
Instagram: @descalza

¿Cúando y por qué empezaste a crear Collage?
Hace aproximadamente 12 años, comencé a crear collages con fotografías que encontré en los mercadillos de Londres. A pesar de haberme dedicado previamente a la ilustración conceptual y la poesía visual en mi trabajo como diseñadora gráfica e ilustradora, el collage con fotografías antiguas no surgió como una evolución directa de mi estilo de ilustración, sino como resultado de una serie de circunstancias diferentes. Mi obsesión por el material y mi espíritu recolector me llevaron a acumular fotografías antiguas que compraba en los mercadillos como un acto de rescate. Estas imágenes abandonadas me provocaban muchas emociones, y sentía la necesidad primaria y compulsiva de acumularlas, aunque en ese momento no tenía una intención artística clara detrás de ello.

Un día, al visitar una exposición de John Stezaker en la Whitechapel Gallery, su obra me sorprendió y me impactó profundamente, lo que me llevó a considerar hacer algo con las fotografías que había acumulado. Además, llevaba tiempo queriendo alejarme del ordenador y crear algo directamente con mis manos. El momento decisivo llegó cuando me invitaron a participar en una exposición colectiva como diseñadora, lo cual fue el impulso que necesitaba para presentar mi primer collage geométrico con fotografías encontradas en Portobello Market, en lugar de mis habituales ilustraciones. Este cambio representó un hito en mi carrera y en mi forma de expresión artística, marcando el inicio de una nueva etapa creativa.

When and why did you start creating Collages?
Approximately 12 years ago, I began creating collages with photographs I found in the markets of London. Despite previously dedicating myself to conceptual illustration and visual poetry in my work as a graphic designer and illustrator, the collage with old photographs did not arise as a direct evolution of my illustration style, but as a result of different circumstances. My obsession with material and my collector's spirit led me to accumulate old photographs that I bought in the markets as an act of rescue. These abandoned images evoked many emotions in me, and I felt the primary and compulsive need to accumulate them, although at that time I did not have a clear artistic intention behind it.

One day, when visiting an exhibition of John Stezaker at the Whitechapel Gallery, his work surprised and deeply impressed me, which led me to think about doing something with the photographs I had accumulated. In addition, I had been wanting to move away from the computer and create something directly with my hands for some time. The decisive moment came when I was invited to participate in a collective exhibition as a designer, which was the push I needed to present my first geometric collage with photographs found in Portobello Market, instead of my usual illustrations. This change represented a milestone in my career and in my artistic expression, marking the beginning of a new creative stage.

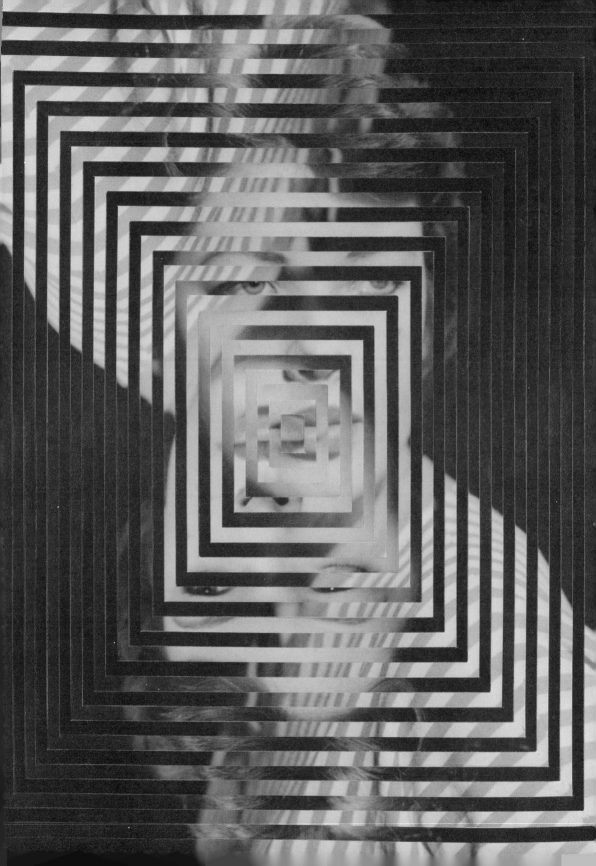

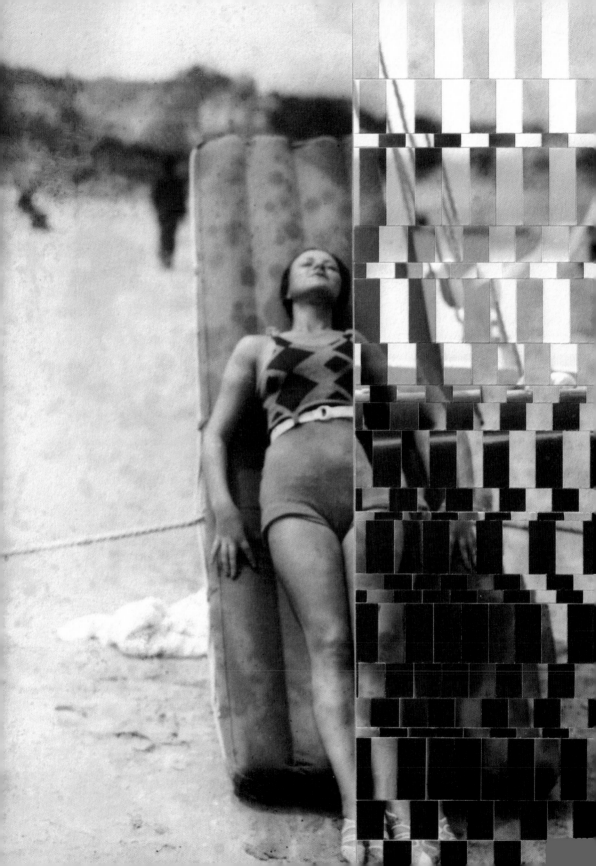

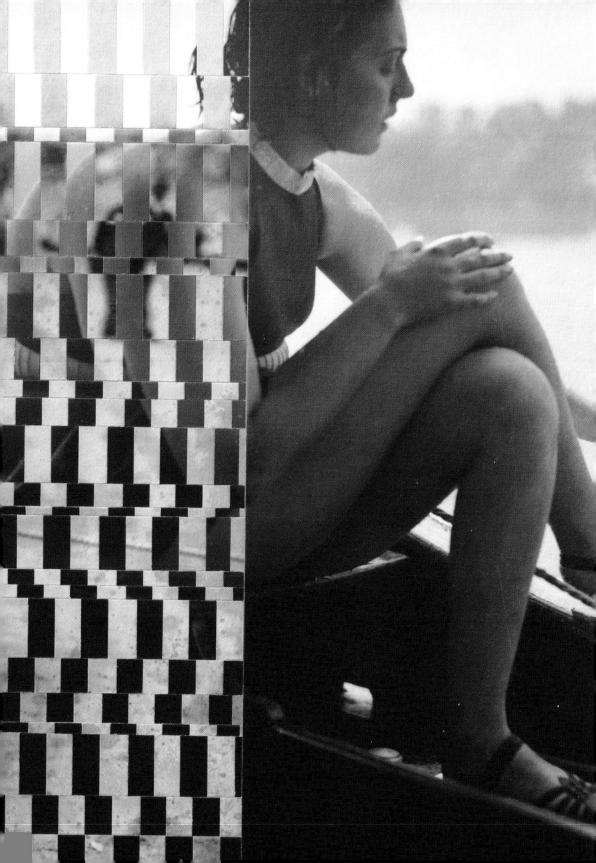

Serie Lapsus en el festival Getxophoto 2023 ©Karramarro

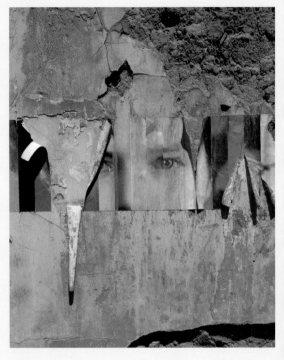

Baguena — mural

¿Cuáles son las fuentes de inspiración que estimulan tu producción artística?

Creo firmemente que todo lo que me rodea en mi día a día me inspira. Por eso es importante tener cerca las cosas, personas, lugares y música que sacan lo mejor de ti y te hacen conectar con la inspiración. Es crucial saber escuchar, observar, estar atento a los cambios y aprender constantemente, no solo del arte, sino de la vida cotidiana.

What are the sources of inspiration that stimulate your artistic production?

I firmly believe that everything around me in my daily life inspires me. That's why it's important to be close to the things, people, places, and music that bring out the best in you and make you connect with inspiration. It's crucial to know how to listen, observe, be attentive to changes, and constantly learn, not only from art, but from everyday life.

Kaos Festival Slovenia — mural >>

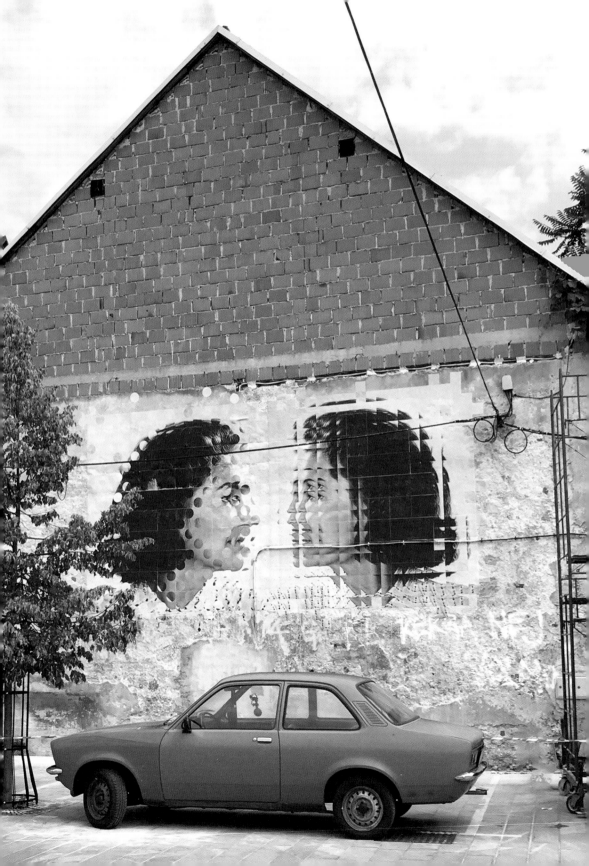

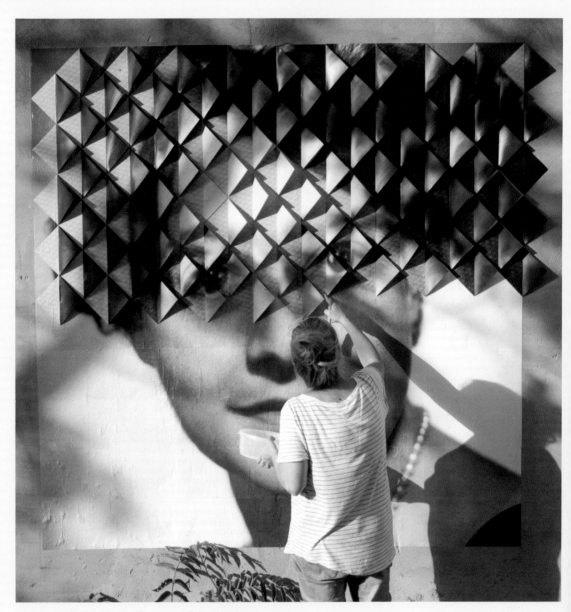

Mural en el Festival Asalto (Zaragoza) ©Karramarro

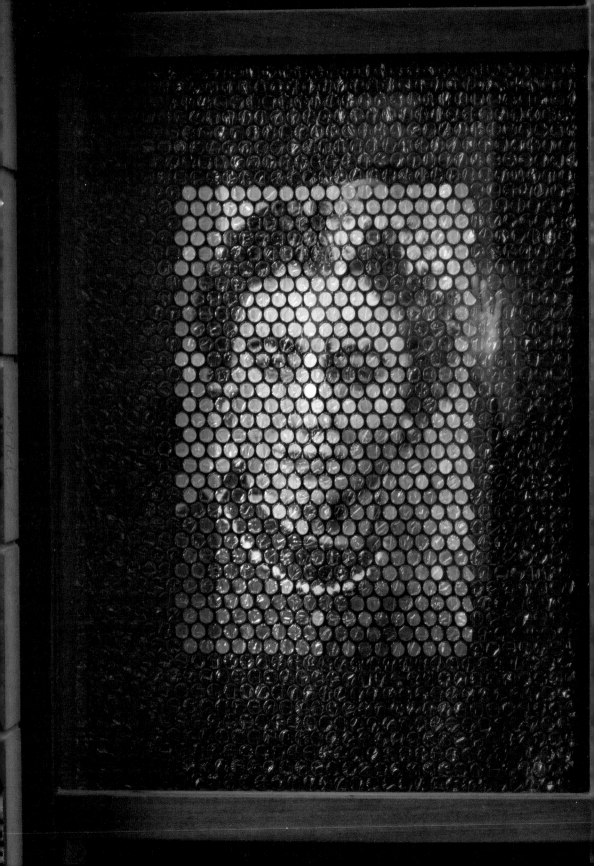

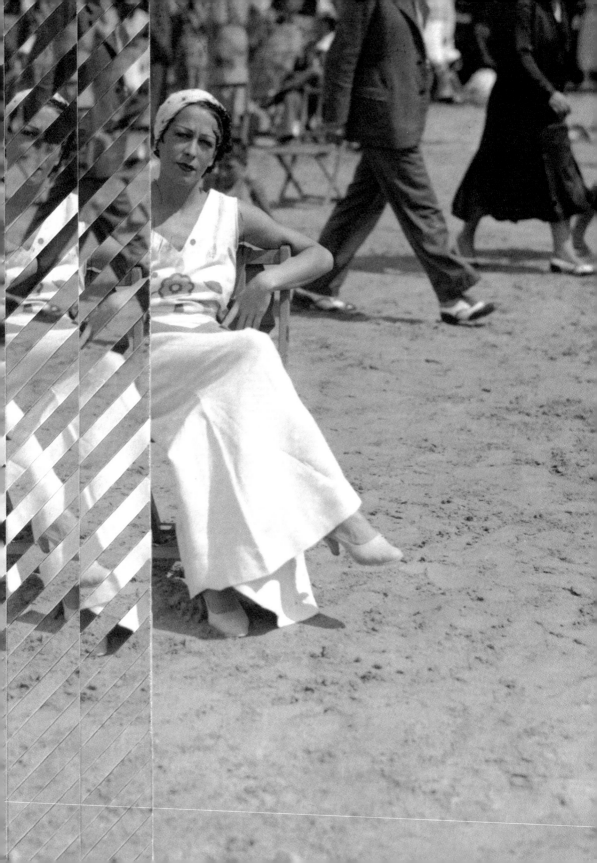

Lapsus 01

¿Cómo definirías tus trabajos?
En cuanto a la técnica, destaco mi pasión por buscar
y seleccionar las fotos perfectas. Soy una incansable
recolectora de imágenes, con miles de fotografías
rescatadas de mercadillos o regaladas por la gente.
A lo largo de más de 10 años, mis preferencias han
evolucionado, pero siempre me he sentido atraída
por retratos de mujeres en blanco y negro. Trabajo
principalmente con fotografías originales, disfrutando de
la tensión que conlleva la ausencia de margen para el
error y la máxima concentración.

Los patrones geométricos que creo con una regla
metálica y un cúter afilado me permiten fragmentar
y recomponer las imágenes. Me siento cómoda en
este proceso de deconstruir y construir, jugando con la
distorsión y la legibilidad.

Trabajar con esta técnica me ayuda a reflexionar sobre
la memoria, el tiempo, la mujer y los recuerdos. Me
conecto a través del proceso con las vidas anónimas
que imagino, lo que genera una narrativa imaginada
muy poderosa. La conexión es muy personal. Por
otro lado, al intervenir las fotografías y fragmentarlas,
transmito la idea de olvido, de borrado, y reflexiono
sobre cómo opera la memoria y los recuerdos que
inventamos a medida que contamos nuestras historias.
También disfruto jugando con la nostalgia y los recuerdos
comunes compartidos con generaciones anteriores, y
reflexiono sobre la posible pérdida de conexión con las
nuevas generaciones debido a la desaparición de los
álbumes familiares y la sobreproducción de selfies.

How would you define your artworks?
As for the technique, I emphasize my passion for seeking
and selecting the perfect photos. I am a tireless collector
of images, with thousands of photographs rescued
from flea markets or given to me by people. Over more
than 10 years, my preferences have evolved, but I
have always been drawn to black and white portraits
of women. I primarily work with original photographs,
enjoying the tension that comes with the absence of
margin for error and the utmost concentration.

The geometric patterns I create with a metal ruler and
a sharp cutter allow me to fragment and reassemble
the images. I feel comfortable in this process of
deconstructing and constructing, playing with distortion
and legibility.

Working with this technique helps me reflect on memory,
time, women, and memories. I connect through the
process with the anonymous lives I imagine, which
generates a powerful imagined narrative. The connection
is very personal. On the other hand, by intervening in
and fragmenting the photographs, I convey the idea
of forgetting, of erasure, and reflect on how memory
operates and the memories we invent as we retell our
stories. I also enjoy playing with the nostalgia and the
shared memories of previous generations, and I reflect on
the potential loss of connection with the new generations
due to the disappearance of family albums and the
overproduction of selfies.

Fugaz 04 >>

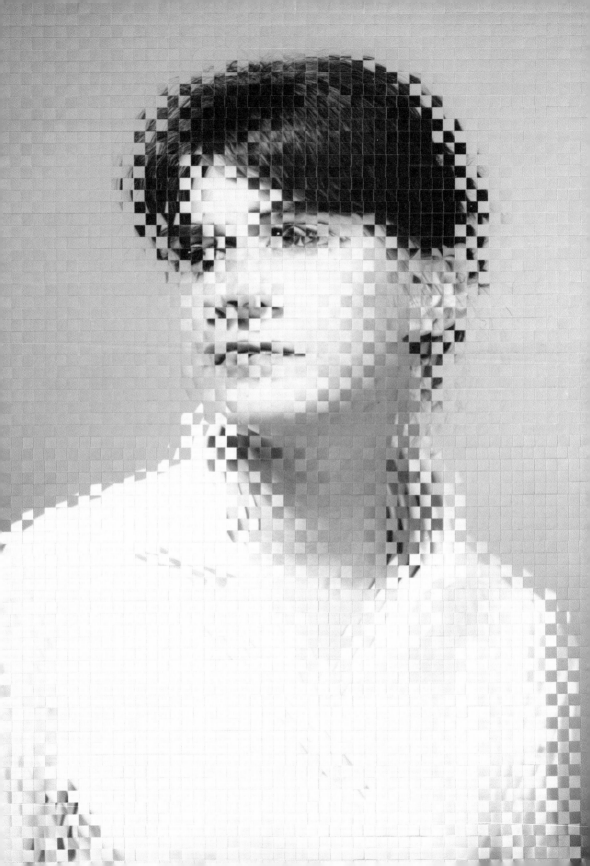

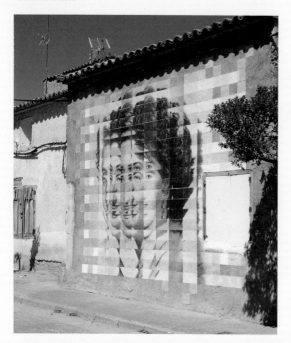

Asalto Alfamen Mural

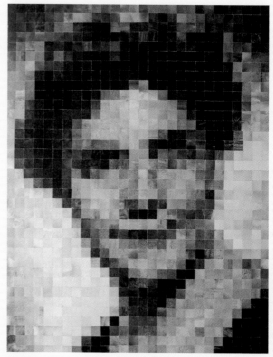

Filias y Hermanas 09

¿Quiénes son tus referentes en el mundo del Collage?
Aparte de Stezaker, podría citar decenas de
personas cuyo trabajo me fascina e inspira, no
necesariamente relacionadas con el collage.
En esta sociedad de la sobreinformación, cada
día descubro gente cuyo trabajo me parece
interesante. Me resulta complicado citar a personas
concretas, pero aquí va un puñado de algunas
personas que adoro: Joseph Beuys, Hannah Höch,
Magritte, Buñuel, Louise Bourgeois, Daniel Gil, Cruz-
Diez, Tàpies, el Dadaísmo en general, Anish Kapoor,
Isidro Ferrer, los Pixies, Meret Oppenheim, Cai
Guo-Qiang, Enrique Vila-Matas, Bowie, Chuck Close,
Daniel Clowes y los Ramones.

¿Qué haces para promover tus obras?
Dedico mucha energía a mostrar mi trabajo y mis
procesos en mi cuenta de Instagram @descalza.
Hasta ahora, esta plataforma ha sido un excelente
escaparate para mí. Casi siempre, cuando se
acerca alguien nuevo interesado en mis obras o
en establecer alguna colaboración o un proyecto
nuevo, les pregunto cómo me han conocido
y la respuesta siempre es a través de las redes
sociales, por lo que considero fundamental invertir
mi tiempo en ellas. Por supuesto, también participo
en exposiciones individuales o colectivas, aunque
exponer no es mi prioridad principal. Además,
cuento con una tienda online donde vendo tanto
piezas originales como ediciones limitadas.

Who are your references in the world of Collage?
Apart from Stezaker, I could mention dozens of people
whose work fascinates and inspires me, not necessarily
related to collage. In this society of super-information,
every day I discover people whose work I find interesting.
It's difficult for me to cite specific individuals, but here's a
handful of some people I adore: Joseph Beuys, Hannah
Höch, Magritte, Buñuel, Louise Bourgeois, Daniel Gil,
Cruz-Diez, Tàpies, Dadaism in general, Anish Kapoor,
Isidro Ferrer, the Pixies, Meret Oppenheim, Cai Guo-
Qiang, Enrique Vila-Matas, Bowie, Chuck Close, Daniel
Clowes, and the Ramones.

What do you do to promote your artworks?
I dedicate a lot of energy to showcasing my work and
processes on my Instagram account @descalza. So
far, this platform has been an excellent showcase for
me. Almost always, when someone new approaches
interested in my work or in establishing some
collaboration or a new project, I ask them how they
found out about me and the answer is always through
social media, so I consider it essential to invest my time
in them. Of course, I also participate in individual or
collective exhibitions, although exhibiting is not my main
priority. Additionally, I have an online store where I sell
both original pieces and limited editions.

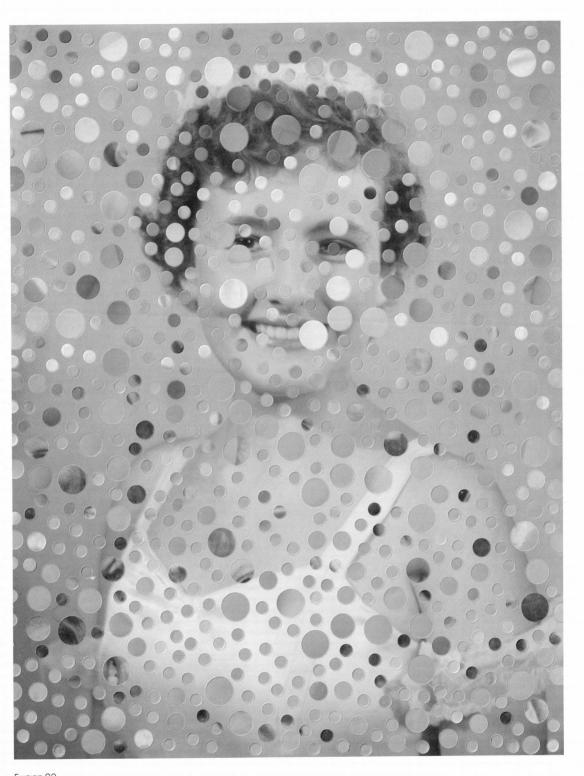

Fugaz 02

Carmen Larrea Ortiz
-By Carmen Chloé-

www.bycarmenchloe.com
Instagram: @bycarmenchloe

¿Cúando y por qué empezaste a crear Collage?
Inicié mi incursión en el mundo del collage durante los años que viví en París por motivos laborales. A pesar de mi formación en Ingeniería, sentí la necesidad de explorar mi vena creativa y buscar la belleza en las pequeñas cosas. Comencé escribiendo y creando collages que acompañaban a mi diario visual personal, inspirándome en mi día a día en París, su cultura, su color y la moda, con recortes de revistas que recogía en la entrada de los desfiles. Años después decidí retomarlo y compartir mis creaciones a través de Instagram. El boca a boca generó demanda y buena aceptación de mi obra, llevándome a crear By Carmen Chloé y lanzar una página web en octubre de 2022. Ese fue el inicio, pero realmente el motor que lo hace continuar es la sensación que experimento al diseñar, la energía que siento en ese proceso, la enorme satisfacción al sumergirme en un diseño y la conexión que se crea al formar parte de la vida de otras personas. Ver mis collages en sus hogares, convertidos en obsequios llenos de ilusión agrega todavía más sentido a cada obra que creo.

¿Cuáles son las fuentes de inspiración que estimulan tu producción artística?
Encuentro inspiración en mi entorno cotidiano: las ciudades que he visitado, la gastronomía que disfruto, las experiencias que vivo; cualquier elemento que me rodea puede servir de fuente de inspiración. Mi búsqueda de la belleza en lo común siempre lleva consigo un toque original y creativo. En mis obras, destaco la belleza cotidiana, principalmente a través de la representación de mujeres entrelazadas con elementos naturales como frutas, flores y verduras, inyectando así color y vida a mis creaciones. Cada diseño que realizo es una forma de reflejar la belleza, autenticidad y alegría que se encuentran en lo simple y conocido, reinterpretándolo con estilo y creatividad.

When and why did you start creating Collages?
I started my foray into the world of collage during the years I lived in Paris for work reasons. Despite my background in engineering, I felt the need to explore my creative side and seek beauty in the little things. I began by writing and creating collages that accompanied my personal visual diary, drawing inspiration from my daily life in Paris, its culture, its color, and fashion, using clippings from magazines that I collected at the entrance of fashion shows. Years later, I decided to pick it up again and share my creations through Instagram. Word of mouth generated demand and a good reception of my work, leading me to create By Carmen Chloé and launch a website in October 2022. That was the beginning, but the real driving force that keeps it going is the feeling I experience when designing, the energy I feel in that process, the immense satisfaction of immersing myself in a design and the connection that is created by being part of other people's lives. Seeing my collages in their homes, turned into gifts full of excitement, adds even more meaning to each piece I create.

What are the sources of inspiration that stimulate your artistic production?
I find inspiration in my everyday surroundings: the cities I have visited, the cuisine I enjoy, the experiences I live; any element around me can serve as a source of inspiration. My quest for beauty in the common always carries with it an original and creative touch. In my works, I highlight everyday beauty, mainly through the representation of women intertwined with natural elements such as fruits, flowers, and vegetables, injecting color and life into my creations. Each design I create is a way to reflect the beauty, authenticity, and joy found in the simple and familiar, reinterpreting it with style and creativity.

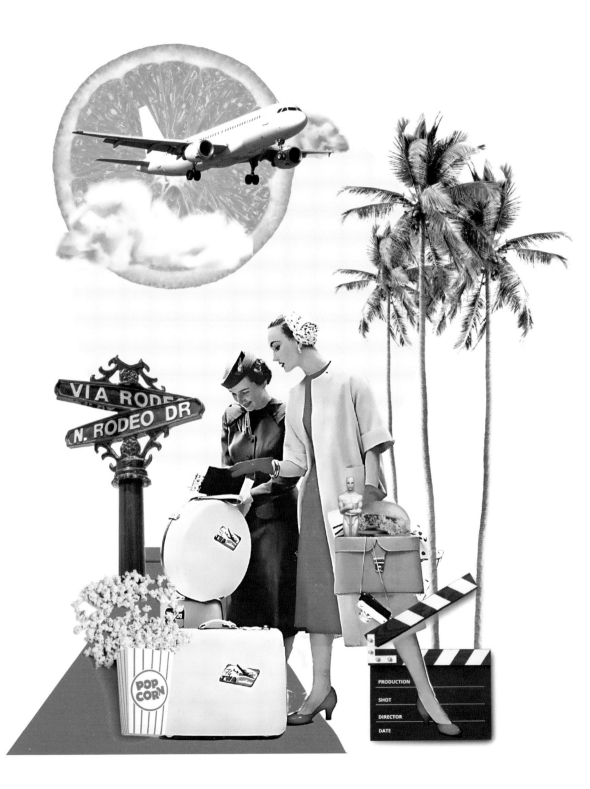

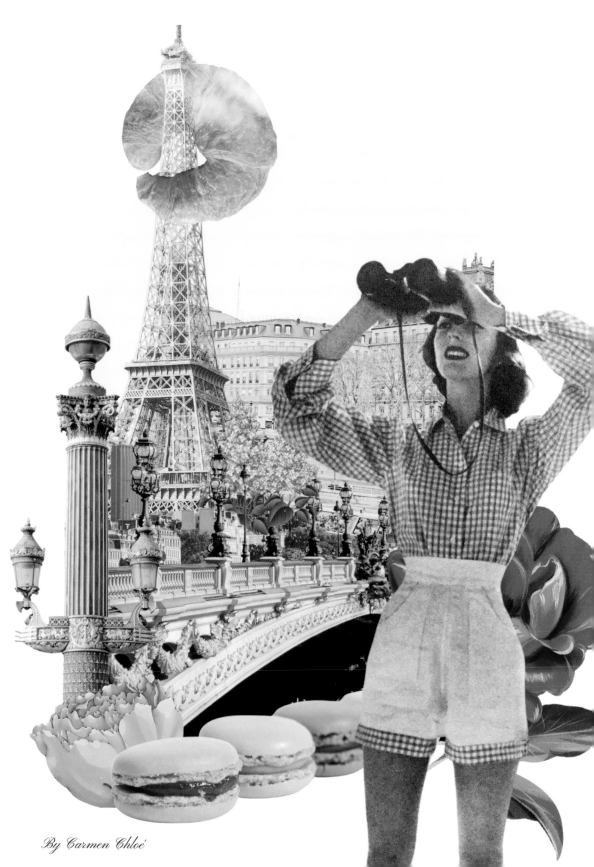

By Carmen Chloé

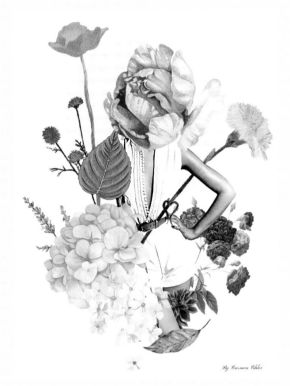

By Carmen Chler

Feeling Spring

¿Cómo definirías tus trabajos?
Considero que mis collages trascienden la mera técnica; representan una forma de pensamiento. Romper algo para reconstruirlo desde una nueva perspectiva es mi enfoque, buscando satisfacer la voracidad estética que intento plasmar en mis obras. A pesar de la diversidad temática, mis creaciones resultan ordenadas, equilibradas y estéticamente atractivas. Cada obra cuenta una historia única, ya sea inspirada en la arquitectura, la moda, un lugar o un momento. Siempre busco que tenga un sentido y que además sea estéticamente bello, procurando generar una sensación de bienestar. A través de mis obras, busco transmitir emociones positivas y hacer sentir bien a quiénes las observan.

¿Quiénes son tus referentes en el mundo del Collage?
Aunque admiro a diversos artistas del collage, mi enfoque se centra más en la exploración personal y en la creación de un estilo distintivo. Así comencé y así continúo. No tengo referentes específicos; cada collagista puede aportarme algo, y a partir de ahí busco innovar y desarrollar mi propio lenguaje visual. Sin embargo, aprecio la diversidad de enfoques que ofrece la comunidad de collagistas contemporáneos y la posibilidad que tenemos hoy de conocer las obras de todos ellos para enriquecernos como artistas.

How would you define your artworks?
I consider that my collages transcend mere technique; they represent a way of thinking. Breaking something to rebuild it from a new perspective is my approach, seeking to satisfy the aesthetic voracity that I try to capture in my works. Despite the thematic diversity, my creations are orderly, balanced, and aesthetically appealing. Each piece tells a unique story, whether inspired by architecture, fashion, a place, or a moment. I always seek to give it meaning and also make it aesthetically beautiful, aiming to generate a sense of well-being. Through my works, I seek to convey positive emotions and make those who observe them feel good.

Who are your references in the world of Collage?
Although I admire various collage artists, my focus is more on personal exploration and the creation of a distinctive style. That's how I started, and that's how I continue. I don't have specific references; each collage artist can bring something to me, and from there I seek to innovate and develop my own visual language. However, I appreciate the diversity of approaches offered by the contemporary collage community and the opportunity we have today to see the works of all of them to enrich ourselves as artists.

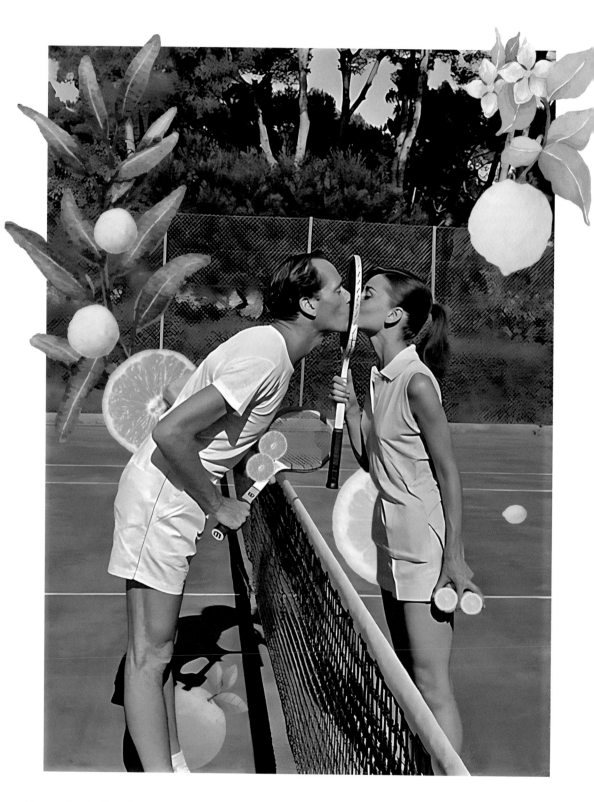

Limones Contra Naranjas

By Carmen Chloé

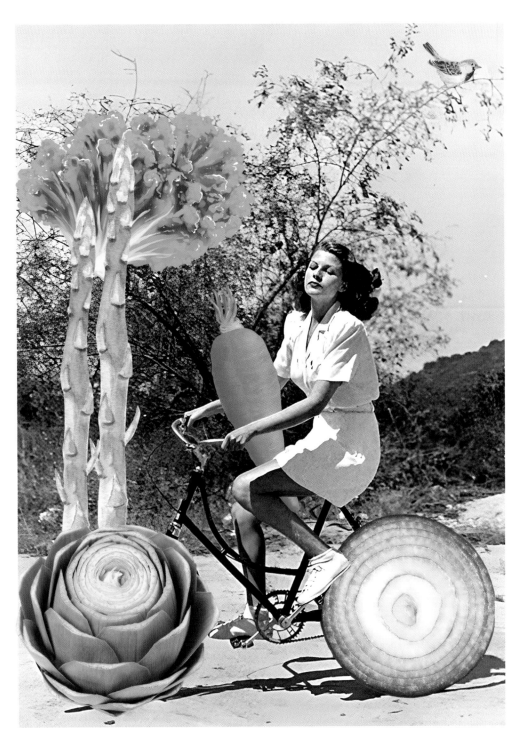

Detox Ride

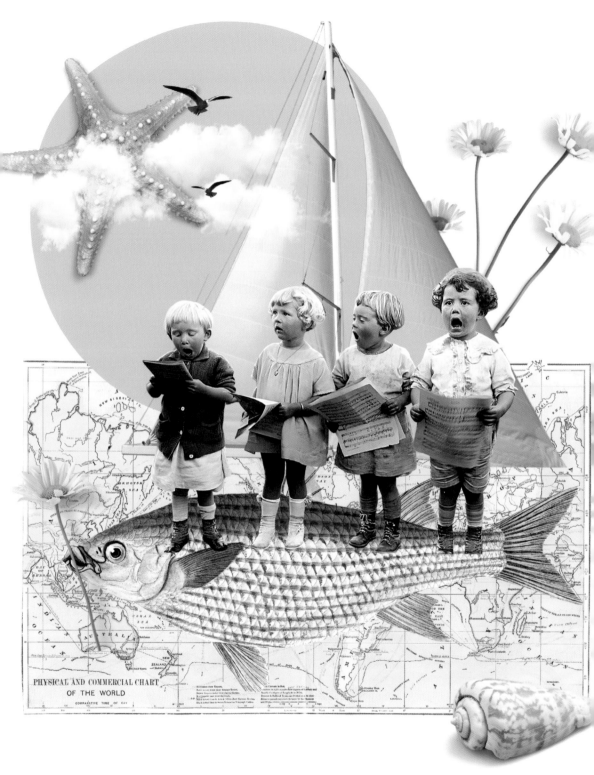

Pez Velero

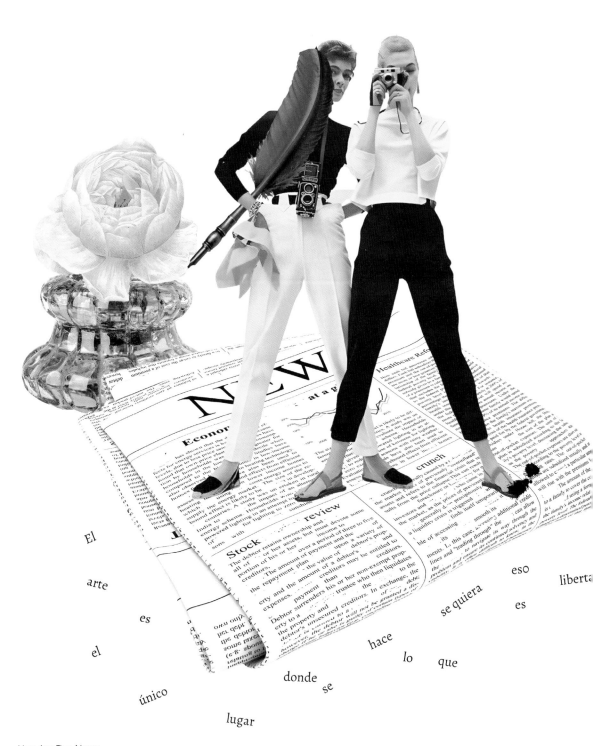

El

arte

es

el

único

lugar

donde se

hace

lo que

se quiera

eso

es

liberta[d]

You Are The News

By Carmen Chloé

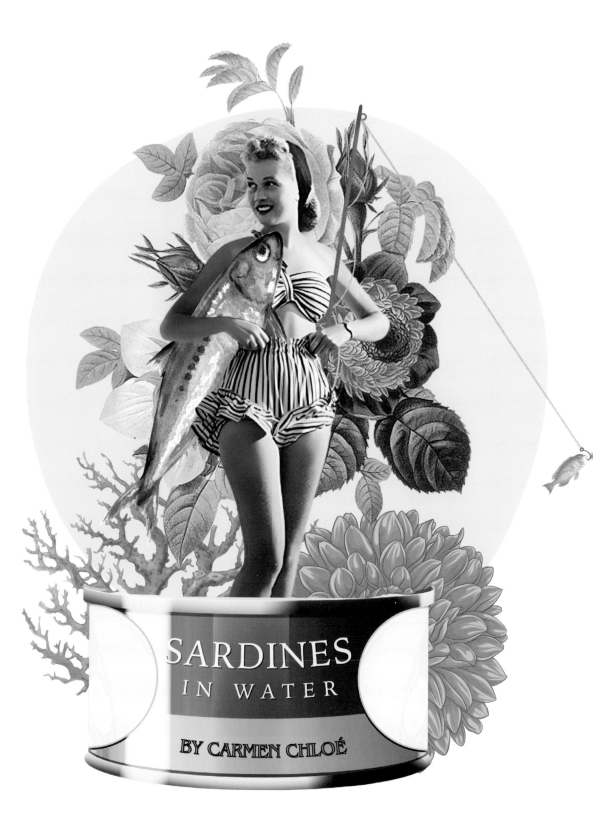

SARDINES
IN WATER

BY CARMEN CHLOÉ

By Carmen Chloé

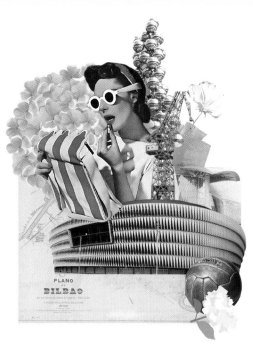

By Carmen Chloé

Bilbao

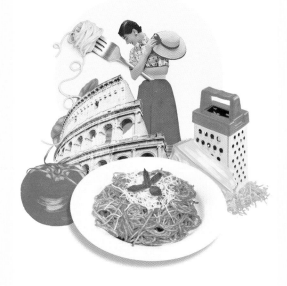

By Carmen Chloé

Love Pasta

¿Qué haces para promover tus obras?
La promoción de mis obras se ha centrado en la presencia en Instagram, donde inicialmente compartía mis creaciones con familiares y amigos. La respuesta positiva generó una demanda creciente, llevándome a profesionalizar mi actividad y lanzar mi propia página web en octubre de 2022, así como a realizar colaboraciones y trabajos para diferentes marcas. En mi caso, diría que el boca a boca ha sido fundamental para el crecimiento de mi proyecto. La conexión emocional que las personas experimentan con mis obras ha llevado a que ellas mismas se conviertan en prescriptoras, compartiendo su aprecio por mi trabajo con sus círculos sociales. En el futuro, pretendo seguir fomentando este flujo natural de recomendaciones, manteniendo la exclusividad y limitando la producción de cada diseño a 50 unidades, lo que agrega un componente especial y único a cada pieza. Para llegar a un público más amplio, considero fomentar la colaboración con medios y prensa, así como realizar exposiciones en cualquier lugar donde se me brinde la oportunidad de hacerlo.

How would you define your artworks?
The promotion of my work has focused on presence on Instagram, where I initially shared my creations with family and friends. The positive response generated increasing demand, leading me to professionalize my activity and launch my own website in October 2022, as well as to collaborate and work for different brands. In my case, I would say that word of mouth has been fundamental for the growth of my project. The emotional connection that people experience with my work has led them to become advocates themselves, sharing their appreciation for my work within their social circles. In the future, I intend to continue fostering this natural flow of recommendations, maintaining exclusivity and limiting the production of each design to 50 units, which adds a special and unique component to each piece. To reach a wider audience, I consider fostering collaboration with media and press, as well as holding exhibitions wherever I have the opportunity to do so.

Beth Hoeckel

www.bethhoeckel.com
Instagram: @bethhoeckel

¿Cúando y por qué empezaste a crear Collage?
Empecé cuando estaba en la escuela secundaria.
Por alguna razón, siempre me han atraído las cosas
antiguas, parte historia, parte misterio. Cuando era
adolescente solía ir a ferias de antigüedades y ventas de
bienes. ¡Me ha gustado lo vintage desde que era una
niña! Coleccionar fotos y revistas antiguas me fascina.
Mucho más tarde, alrededor de 2009, descubrí un lugar
en Baltimore llamado The Book Thing, que es un centro
de donación de libros donde todo es gratis. Solía ir allí
todas las semanas y encontraba un gran suministro de
excelentes materiales. Fue entonces cuando empecé a
tomarme más en serio el collage

¿Cuáles son las fuentes de inspiración que estimulan tu
producción artística?
Podrían ser las cosas aparentemente más
insignificantes, como una roca o una nube, o la forma
en que la luz brilla en la ladera de una montaña,
siempre la naturaleza. Una hermosa línea de poesía
o una pieza de música también me inspira. También
me siento atraída por lugares antiguos o históricos,
cualquier cosa que me haga sentir como si hubiera
escapado del mundo moderno y viajado en el tiempo.
Naturalmente, también disfruto yendo a museos y
visitando obras de arte famosas.

¿Cómo definirías tus trabajos?
Arraigadas en la realidad, pero misteriosas, soñadoras,
caprichosas y surrealistas.

¿Quiénes son tus referentes en el mundo del Collage?
Una vez más, debido a mi interés por las cosas
antiguas, he estado obsesionado con las viñetas de
Joseph Cornell durante mucho tiempo. Hay una gran
colección de su trabajo en el Art Institute of Chicago.

When and why did you start creating Collages?
I started when I was in high school. For some reason, I
have always been drawn to old things—part history, part
mystery. When I was a teenager, I used to go to antique
shows and estate sales. I've been into vintage since I was
a child! Old photos and magazines are fun to collect.
Much later, around 2009, I found out about a place in
Baltimore called The Book Thing, which is a book donation
center where everything is free. I used to go there every
week and found a huge supply of great materials. It was
around that time when I began to get more serious about
collage.

What are the sources of inspiration that stimulate your
artistic production?
It could be the most seemingly insignificant things,
like a rock or a cloud, or the way the light shines on
a mountainside—always nature. A beautiful line of
poetry or a piece of music also inspires me. I am also
drawn to old or historical places—anything that makes
me feel as though I've escaped the modern world
and traveled back in time. Naturally, I enjoy going to
museums and visiting famous works of art.

How would you define your artworks?
Rooted in reality, yet mysterious, dreamy, whimsical,
and surrealistic.

Who are your references in the world of Collage?
Again with my preoccupation with old things, I've been
obsessed with Joseph Cornell's vignettes for a long
time. There's a great collection of his work at the Art
Institute of Chicago.

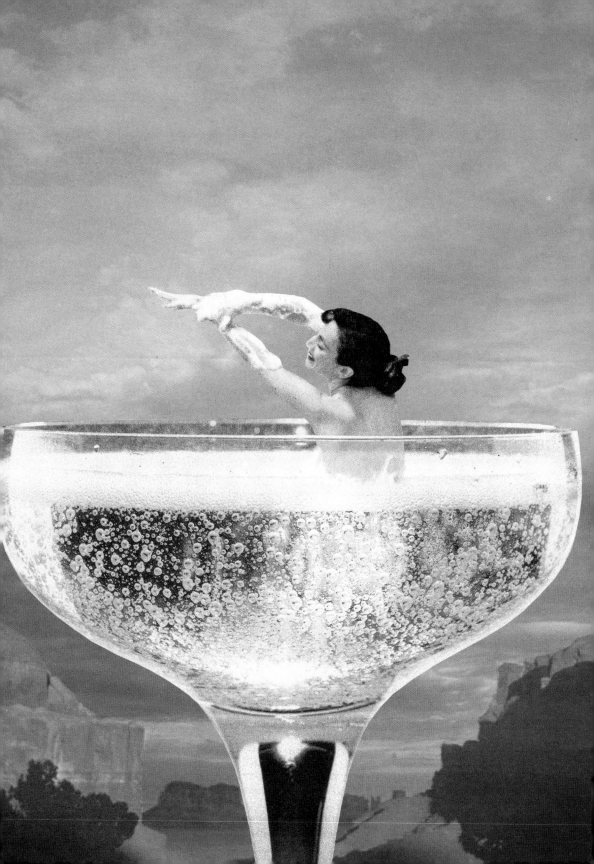

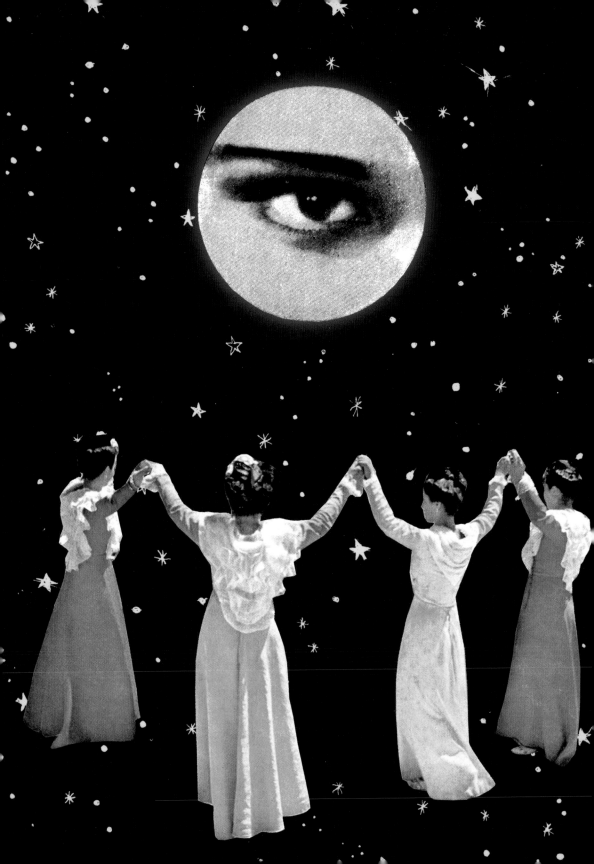

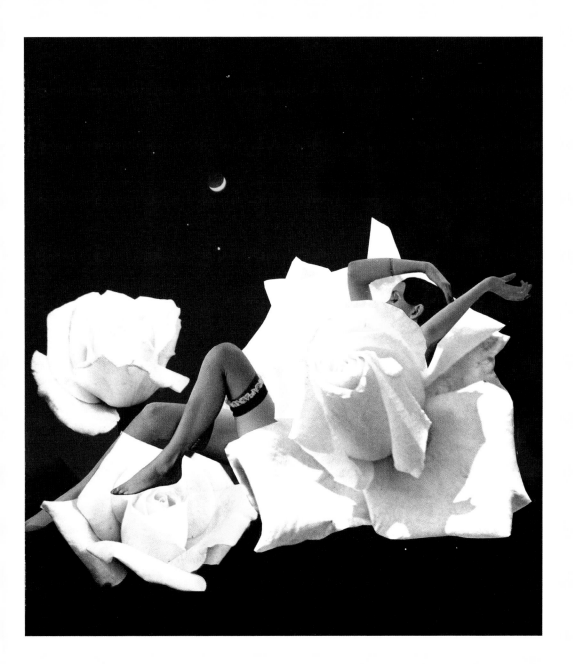

Moonlight Rose

<< Moon Ceremony

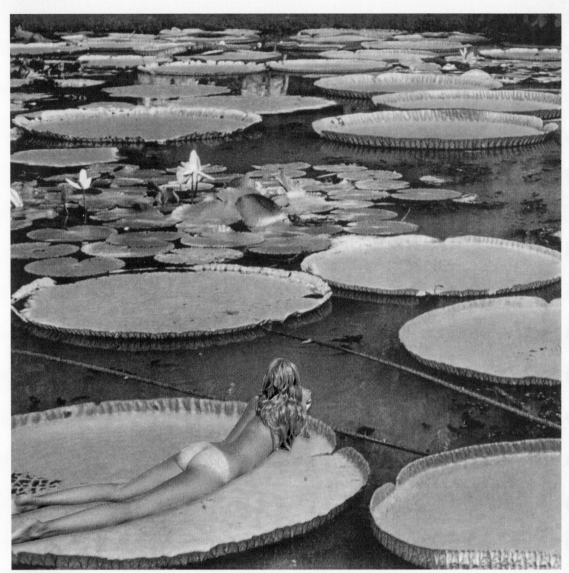

Lily Pond Lane

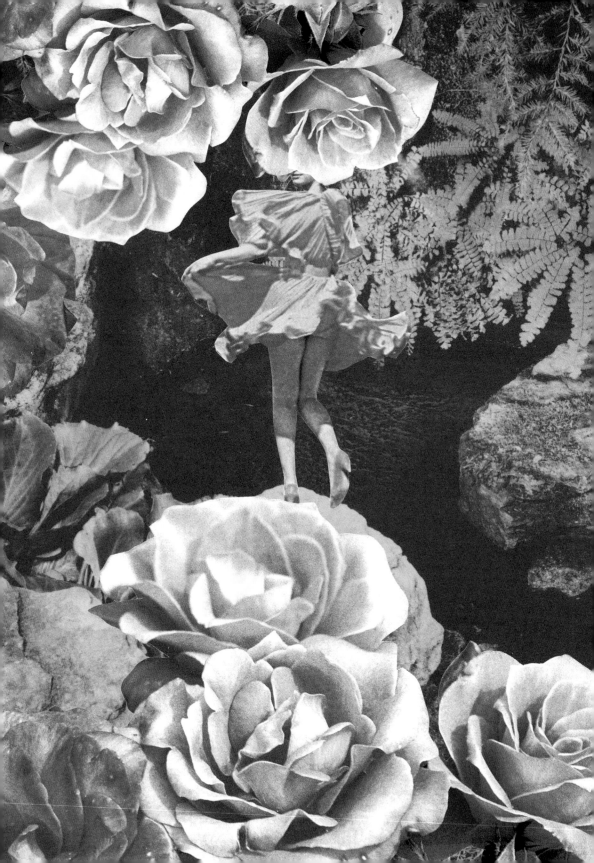

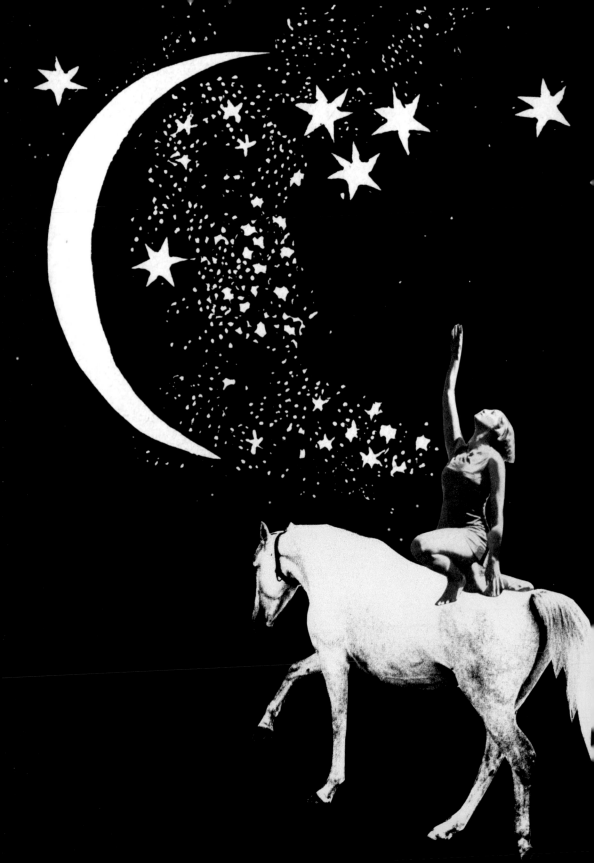

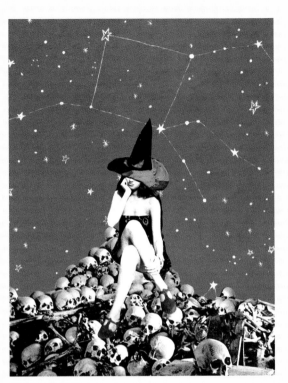

De Los Muertos

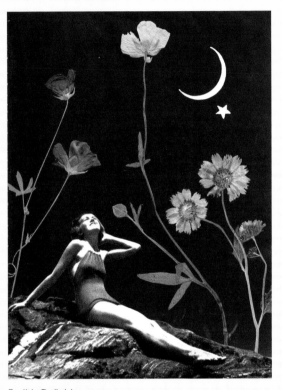

Earthly Delights

¿Qué haces para promover tus obras?
Simplemente creo cosas y las comparto en internet, eso es todo. Realmente no disfruto promocionándome, pero uso Instagram cuando es necesario. Participar en ferias de arte y markets es una buena forma de conectarme con la comunidad y hablar con otros creadores. También disfruto colaborando con diferentes artistas y diseñadores.

What do you do to promote your artworks?
I simply create things and share them on the internet, that's pretty much it. I don't really enjoy promoting myself, but I do use Instagram when necessary. Participating in art fairs and makers markets is a good way for me to connect with the local community and talk to other artists. I also enjoy collaborating with different artists and designers.

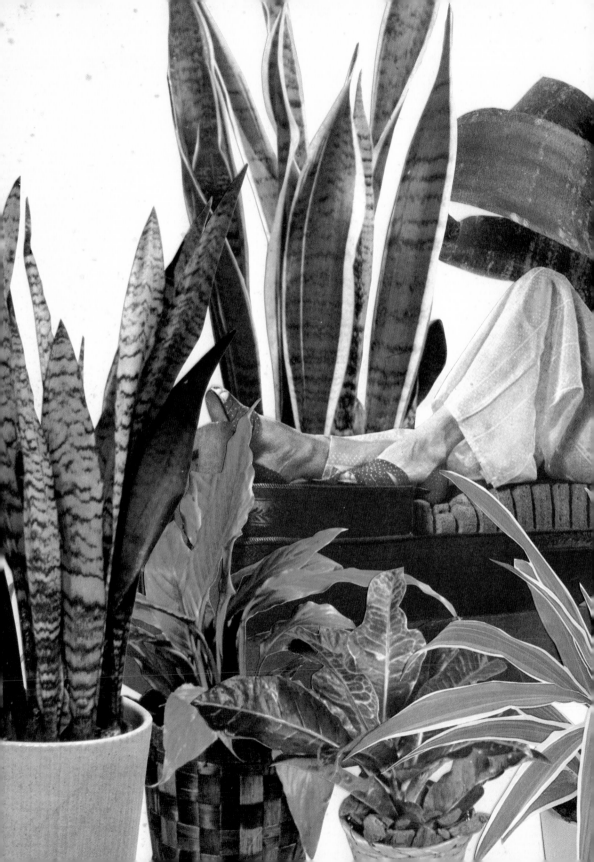

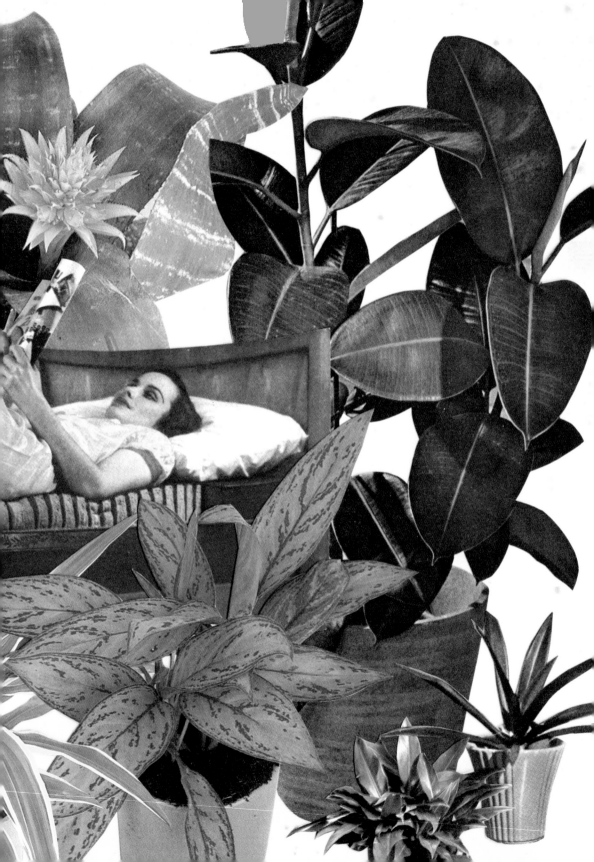

Beto Val

www.elbetoval.com
Instagram: @elbetoval

¿Cúando y por qué empezaste a crear Collage?
Comencé en el mundo del collage casi por casualidad. En medio de la pandemia del coronavirus, desde mi pequeño estudio en Quito, me topé con una amplia colección de ilustraciones antiguas de dominio público, con las cuales comencé a experimentar y crear mis primeras obras. Esto me sirvió como terapia para contrarrestar el estrés del trabajo diario, pero pronto me di cuenta de que mi imaginación estaba poblada de seres y escenas surrealistas que necesitaban cobrar vida, y encontré en el collage el medio perfecto para ello.

¿Cuáles son las fuentes de inspiración que estimulan tu producción artística?
Siempre me han atraído las obras de El Bosco, Dalí, Chagall, Gaudí y Max Ernst, así como las creaciones de los grandes ilustradores de hace dos siglos, como Ernst Haeckel y Pierre Joseph Redouté. En cuanto a la escritura, me fascina la ciencia ficción de Isaac Asimov y el surrealismo de André Breton.

¿Cómo definirías tus trabajos?
Mi pasión es el surrealismo vintage, a través del cual he creado mi propio universo llenos de seres absurdos, excéntricos y extraños que, de alguna manera, resultan familiares al observarlos, y cuya existencia no solo es posible, sino necesaria. Desde mis colecciones de "Aristocracia Salvaje" hasta "Máquinas Asombrosas" o las criaturas de un Reino Animal Imaginario, todo es factible en lo que yo llamo "El Último Reino Surrealista".

When and why did you start creating Collages?
I started in the world of collage almost by chance. In the midst of the coronavirus pandemic, from my small studio in Quito, I came across a wide collection of public domain vintage illustrations, with which I began to experiment and create my first works. This served as therapy to counteract the stress of daily work, but soon I realized that my imagination was populated by surreal beings and scenes that needed to come to life, and I found in collage the perfect medium for this.

What are the sources of inspiration that stimulate your artistic production?
I have always been drawn to the works of El Bosco, Chagall, Gaudí, and Max Ernst, as well as the creations of the great illustrators from two centuries ago, such as Ernst Haeckel and Pierre Joseph Redouté. As for writing, I am fascinated by the science fiction of Isaac Asimov and the surrealism of André Breton.

How would you define your work?
My passion is vintage surrealism, through which I have created my own universe filled with absurd, eccentric, and strange beings that, in some way, seem familiar when observed, and whose existence is not only possible but necessary. From my collections of "Wild Aristocracy" to "Amazing Machines" or the creatures of an Imaginary Animal Kingdom, everything is feasible in what I call "The Last Surrealist Kingdom."

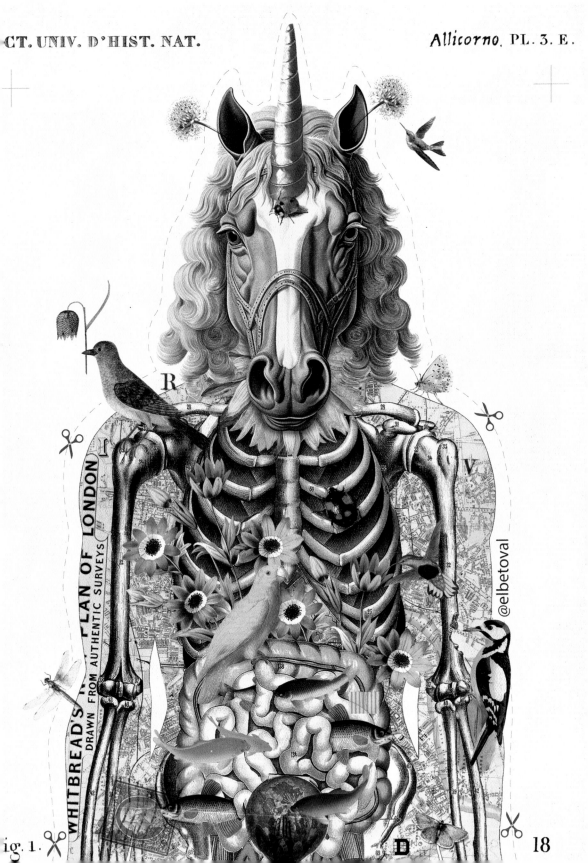

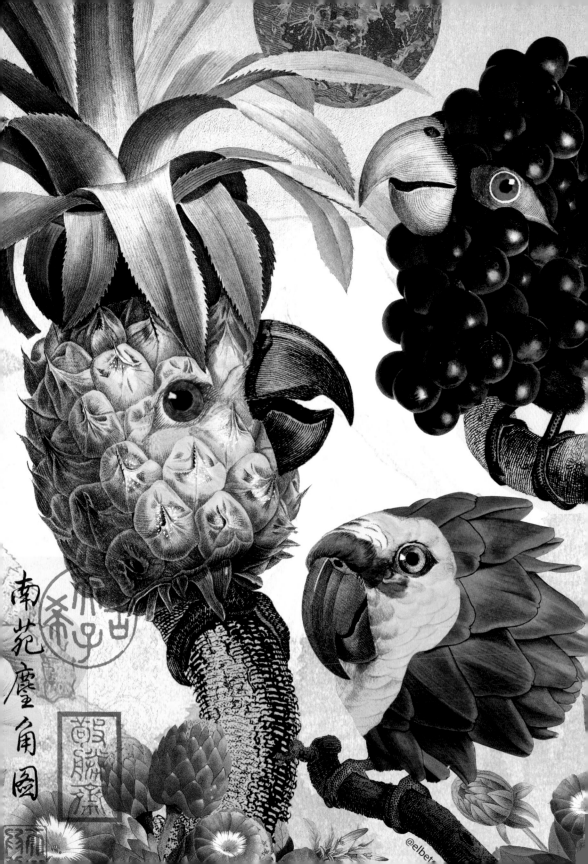

@elbet

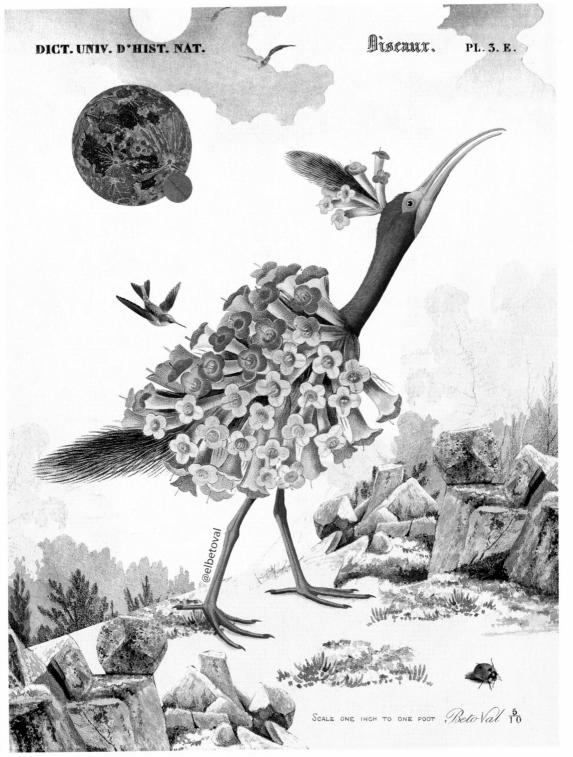

@elbetoval

SCALE ONE INCH TO ONE FOOT *Beto Val* $\frac{5}{10}$

Flamingo en Flor

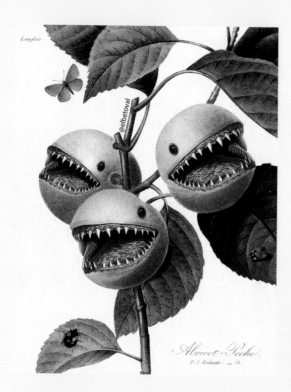

Fruta Carnivora

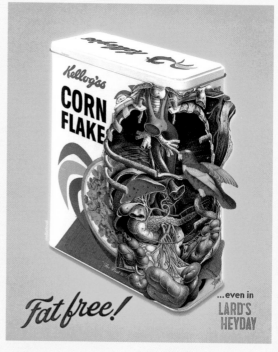

...even in **LARD'S HEYDAY**

Fat free!

Entrañas

¿Quiénes son tus referentes en el mundo del Collage?
No tengo referentes concretos, me atrae todo tipo de arte relacionado con el collage, especialmente los artistas que exploran nuevas técnicas e incorporan diversas texturas en sus obras, yendo más allá de la simple pega y el papel.

¿Qué haces para promover tus obras?
He expuesto en diversas galerías en Quito, Ecuador, y he participado en proyectos en países como Estados Unidos, México, España, Francia, Alemania, Reino Unido, Canadá, Australia, Suiza, entre otros. También podéis encontrarme en Instagram, donde he creado una gran comunidad de amantes del surrealismo vintage.

Who are your references in the world of Collage?
I don't have specific references; I'm drawn to all kinds of art related to collage, especially artists who explore new techniques and incorporate diverse textures into their works, going beyond simple paper and glue.

What do you do to promote your artworks?
I have exhibited in various galleries in Quito, Ecuador, and have participated in projects in countries such as the United States, Mexico, Spain, France, Germany, the United Kingdom, Canada, Australia, Switzerland, among others. You can also find me on Instagram, where I have built a large community of vintage surrealism enthusiasts.

Fishcycle >>

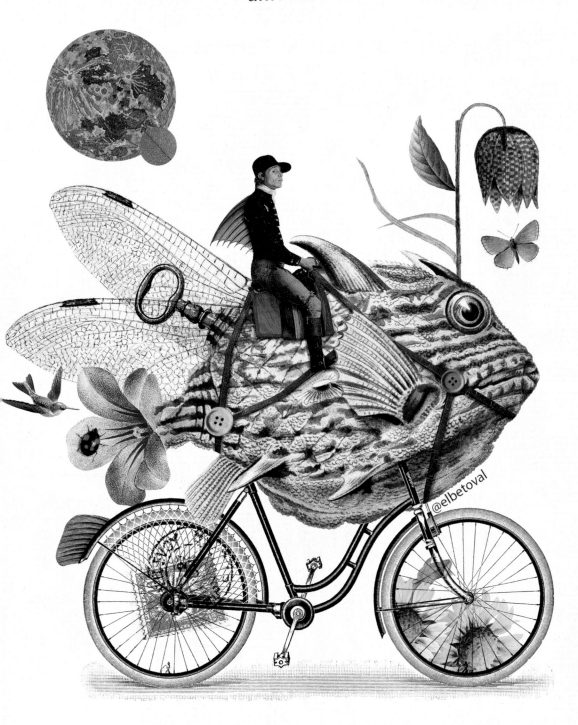

2. Corona-Damenrad.

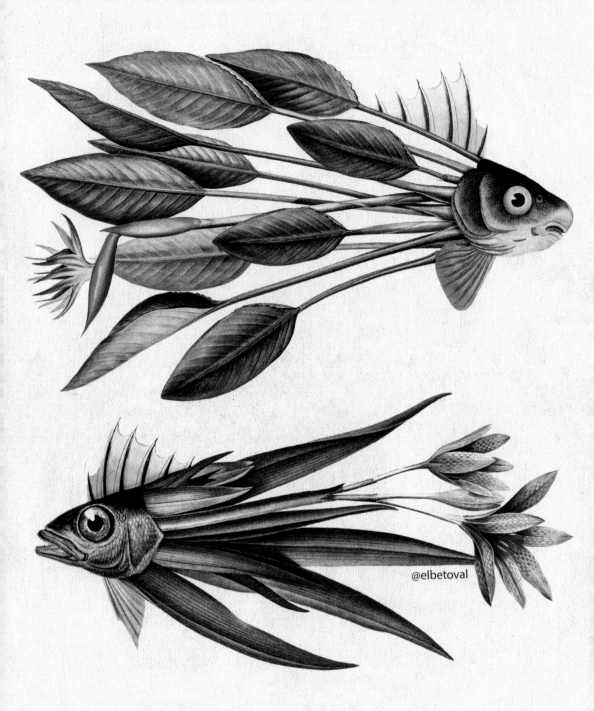

@elbetoval

ACANTHOPTERYGIENS { 1 *Pagel* (Sparus Erythrinus *Linn.*) ½ *gr.nat.* 1° *ses dents vues sur le squelette.*
SPAROIDES . 2 *Picarel* (Sparus Smaris *Linn.*) 2/3 *gr.nat.* 2° *son museau en protraction.*

Vaillant imp.

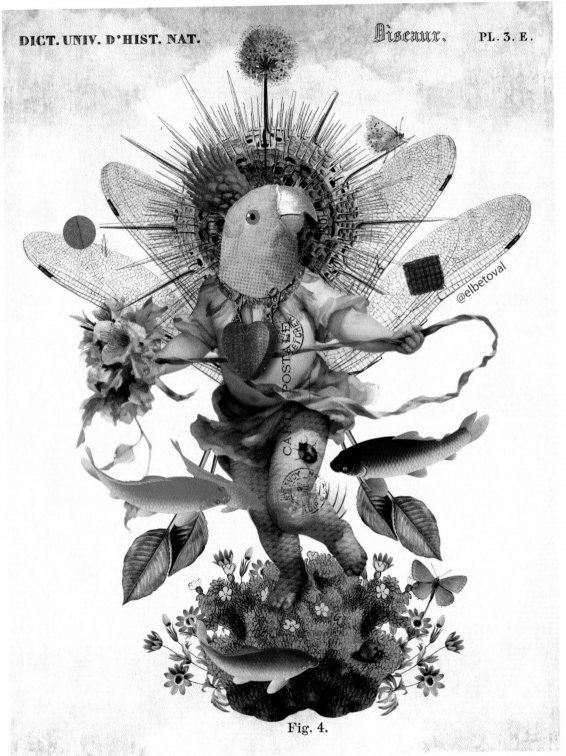

Fig. 4.

@elbetoval

Querubin 1

<< Peces Hojas

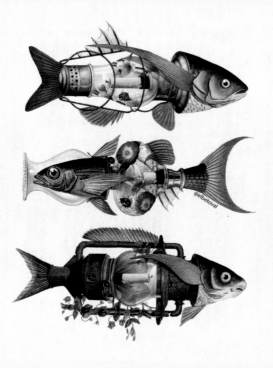

Lamp Fish

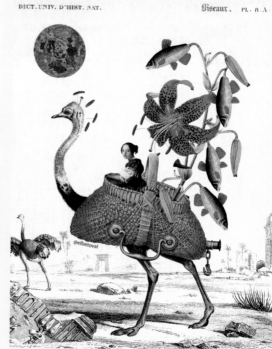

Carruaje Avestruz

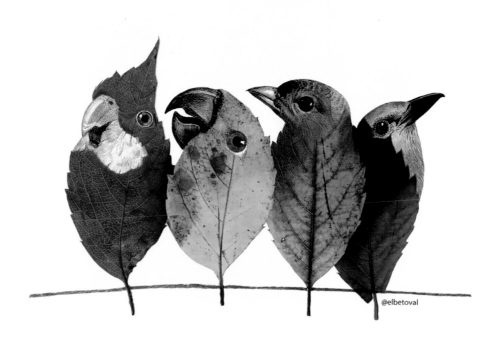

Birds on the Wire

Holy Pig >>

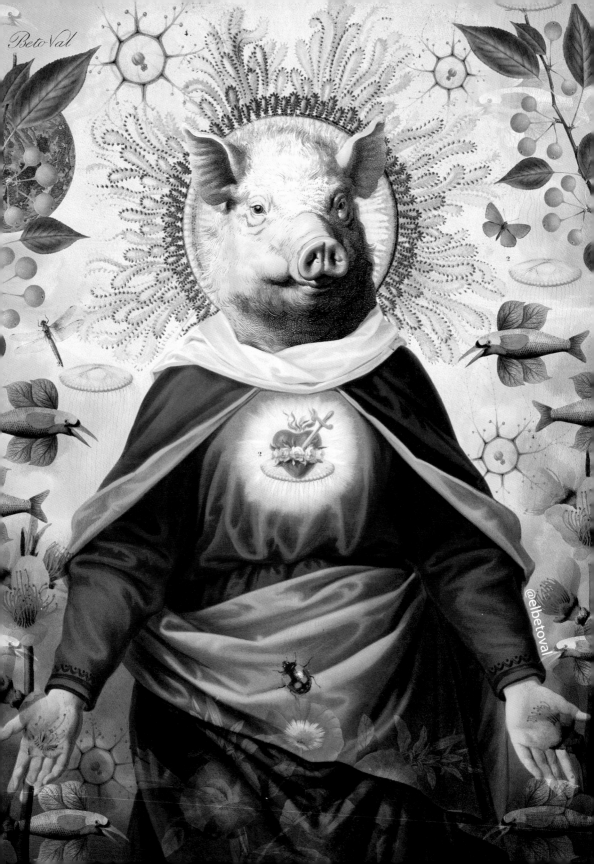

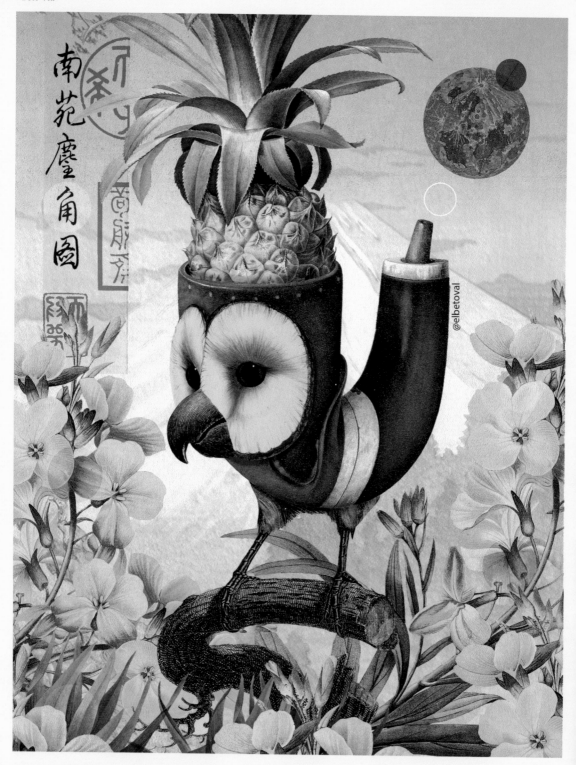

Pequeña Criatura

Madre e Hija >>

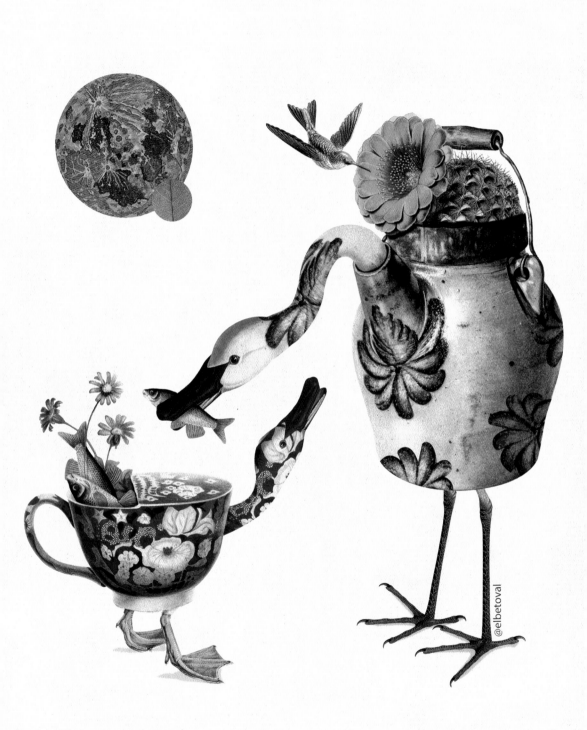

P. J. Redouté pinx.

Raquel Pabán Sierra

www.rachelpsierra.myshopify.com
Instagram: @collagesxrach

¿Cúando y por qué empezaste a crear Collage?
Comencé a crear collages en mayo de 2021 de forma totalmente improvisada. Debo decir que desde pequeña me ha apasionado el mundo de la fotografía y el diseño; siempre llevo mi cámara conmigo a todas partes.
Un buen día, mientras recogía la casa y ordenaba el estudio, encontré algunas revistas antiguas en un cajón. En ese momento pensé: 'No las tires, iseguro que puedes hacer algo con ellas!'. Y así fue. Horas más tarde me encontraba recortando y uniendo diferentes papeles en un lienzo en blanco de forma intuitiva, dejándome llevar. Y así empezó todo.

¿Cuáles son las fuentes de inspiración que estimulan tu producción artística?
Me inspiran las historias de grandes mujeres (científicas, políticas, artistas, escritoras...), mujeres referentes que rompieron barreras y lucharon por ser ellas mismas, dando a conocer su trabajo en un mundo de hombres. Encuentro en la cultura popular una fuente inagotable de creación: la música, la literatura, el cine y la publicidad de otras épocas. Los viajes que he hecho a otros continentes me han aportado experiencias culturales y personales que, de forma indirecta, integro en mis collages. Por último, y no por ello menos relevante, me inspiran muchísimo las formas y los colores que se encuentran en la naturaleza: las flores, las plantas, las montañas y los atardeceres.

When and why did you start creating Collages?
I started creating collages in May 2021 in a completely improvised way. I must say that I have been passionate about the world of photography and design since I was a child; I always carry my camera with me everywhere.
One day, while tidying up the house and organizing the studio, I found some old magazines in a drawer. At that moment, I thought, 'Don't throw them away, you can surely do something with them!' And so it was. Hours later, I found myself cutting and joining different papers on a blank canvas in an intuitive way, letting myself go. And that's how it all began.

What are the sources of inspiration that stimulate your artistic production?
I am inspired by the stories of great women (scientists, politicians, artists, writers...), women who broke barriers and fought to be themselves, making their work known in a male-dominated world. I find in popular culture an endless source of creation: music, literature, cinema, and advertising from other eras. The trips I have taken to other continents have provided me with cultural and personal experiences that I indirectly integrate into my collages. Lastly, and no less relevant, I am greatly inspired by the shapes and colors found in nature: the flowers, the plants, the mountains, and the sunsets.

Frida Kahlo >>

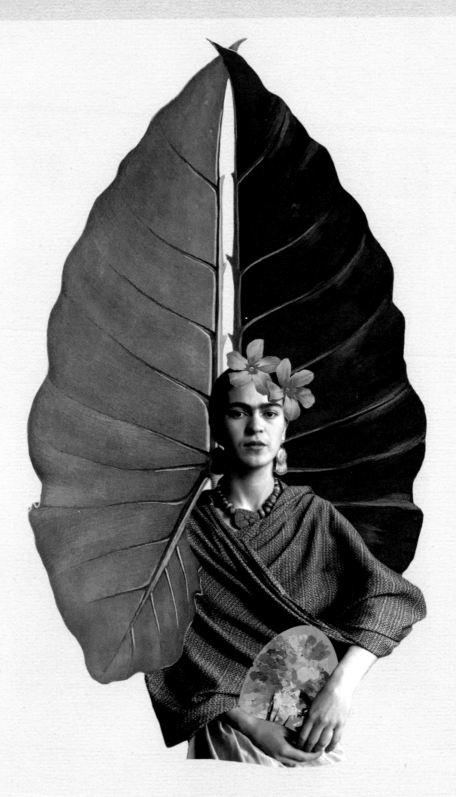

Rachel P. Sierra

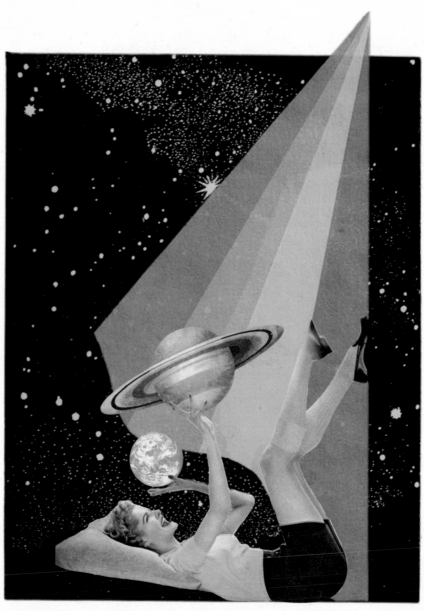

Saturno

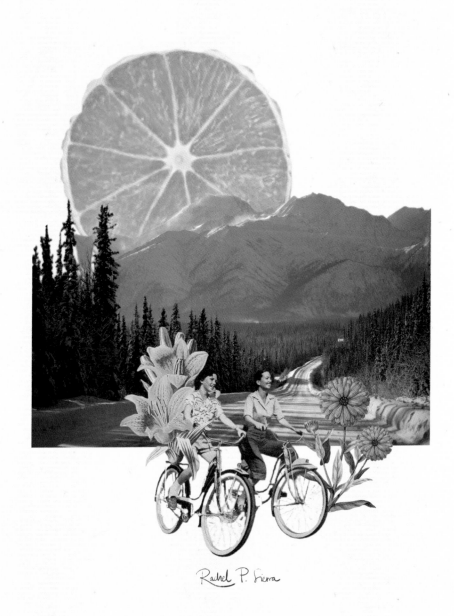

Rachel P. Sierra

Libertad

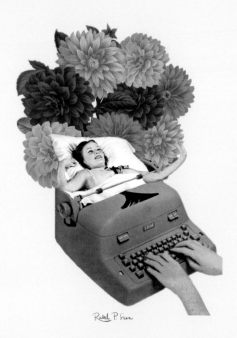

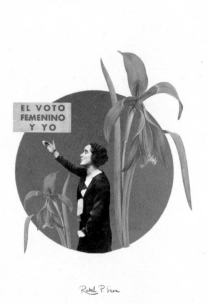

Domingos

¿Cómo definirías tus trabajos?
Diría que mis collages, en lo que respecta al contenido, tienen un claro mensaje: rendir homenaje a mujeres de la historia y dar a conocer su trabajo, muchas veces olvidado en los libros. Por otro lado, utilizando recortes de revistas de mujeres anónimas, intento transformar el concepto de mujer florero y hacerlas protagonistas o empoderarlas de alguna manera.
En cuanto a lo estético, mis collages tienden a ser sencillos y con cierta armonía en las formas y el color. No están compuestos por muchos elementos, y me gusta trabajar con bases o fondos limpios.

¿Quiénes son tus referentes en el mundo del Collage?
La primera artista en la que me fijé fue Lara Lars. Me encantan todos sus trabajos; podría decirse que es mi mayor referente en el mundo del collage. Poco a poco fui conociendo el trabajo de otras grandes artistas como Marta Vilella, Mireia Sanz, Macarena Valdés o Noelia Medina, todas referentes a las que admiro muchísimo.

¿Qué haces para promover tus obras?
Publico mis collages en mi cuenta de Instagram, participo en mercados de arte, hago exposiciones y vendo mis obras a través de la web.

Clara Campoamor

How would you define your artworks?
I would say that my collages, in terms of content, have a clear message: to pay tribute to women from history and to bring attention to their work, often forgotten in books. On the other hand, by using cutouts from magazines featuring anonymous women, I try to transform the concept of the decorative woman and make them protagonists or empower them in some way.
In terms of aesthetics, my collages tend to be simple and have a certain harmony in form and color. They are not composed of many elements, and I like to work with clean backgrounds or bases.

What do you do to promote your artworks?
The first artist I noticed was Lara Lars. I love all of her work; you could say she is my biggest influence in the world of collage. Gradually, I got to know the work of other great artists such as Marta Vilella, Mireia Sanz, Macarena Valdés, and Noelia Medina, all of whom I greatly admire.

Who are your references in the world of Collage?
I publish my collages on my Instagram account, participate in art markets, hold exhibitions, and sell my works through the web.

Engranarse >>

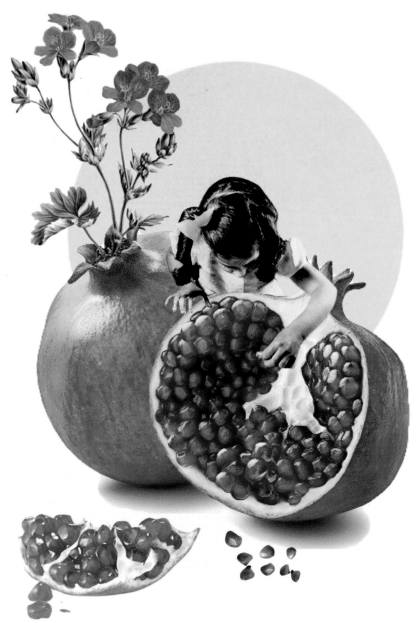

Rachel P. Sierra

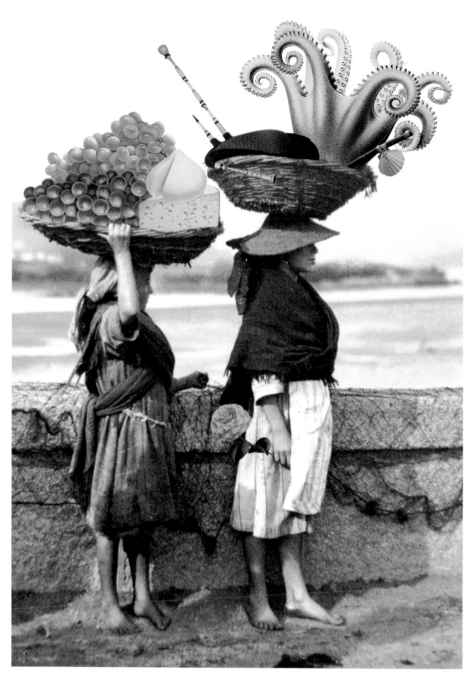

Rachel P. Sierra

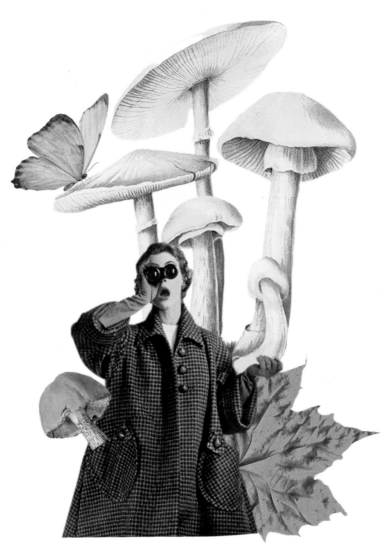

Rachel P. Sierra

Otoño

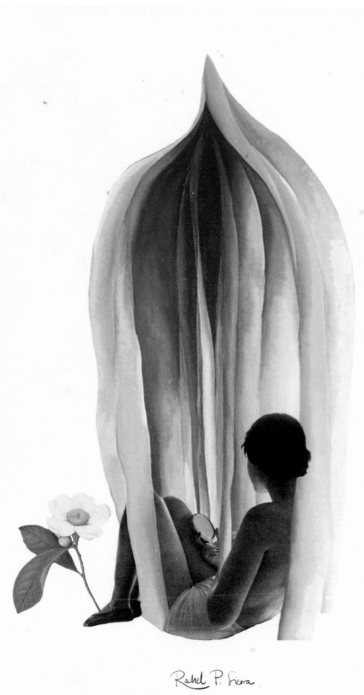

O'Keeffe

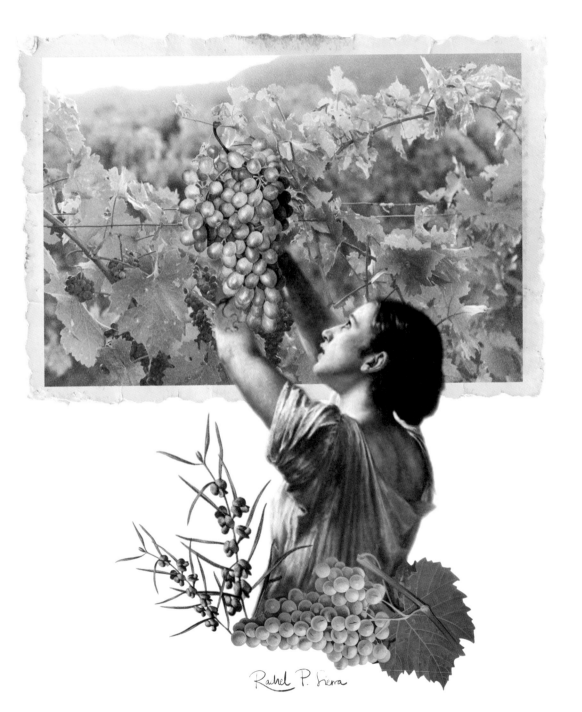

Rachel P. Sierra

¿Cúando y por qué empezaste a crear Collage?
Mi madre hace grabado, cerámica, pinta... He vivido en un ambiente creativo toda mi vida. Tengo la suerte de haber tenido acceso a este abanico de posibilidades, lo cual ha fortalecido mi pasión por el arte. Ahora que soy madre, veo que no es nada fácil fomentar la creatividad con la cantidad de alternativas de entretenimiento inmediato que se nos presentan. En casa, todavía utilizo las mismas revistas con las que comencé, las del 'País Semanal', llenas de diversos retratos de grandes fotógrafos.
He explorado muchas disciplinas artísticas a lo largo de mi vida antes de trabajar como ilustradora.

Sin embargo, después de muchos años de exploración, mi enfoque se centró definitivamente en el audiovisual, el collage y la ilustración. Esto me ha permitido desarrollar un entorno laboral viable que me hace feliz, a pesar de tener sus pros y sus contras. Además, formo parte del dúo Fenómena (@somosfenomena) junto a la animadora Laura Cuello, donde principalmente ilustro piezas de animación en collage y diseño de movimiento para una variedad de proyectos institucionales, publicitarios, expositivos, televisivos y de escenografía teatral. Puedo decir que tengo mucha suerte, me encanta mi trabajo, aunque todavía es muy inestable.

Alba Casanova

www.albacasanova.es
Instagram: @albacasanovailustracion

When and why did you start creating Collages?
My mother does engraving, ceramics, painting...
I have lived in a creative environment all my life. I am fortunate to have had access to this range of possibilities, which has strengthened my passion for art. Now that I am a mother, I see that it is not easy to foster creativity with the amount of immediate entertainment alternatives that are presented to us. At home, I still use the same magazines with which I started, those of 'El País Semanal', full of diverse portraits by great photographers.
I have explored many artistic disciplines throughout my life before working as an illustrator.

However, after many years of exploration, my focus definitely shifted to audiovisual, collage, and illustration. This has allowed me to develop a viable work environment that makes me happy, despite having its pros and cons. Additionally, I am part of the duo Fenómena (@somosfenomena) alongside the animator Laura Cuello, where I mainly illustrate animation pieces in collage and motion design for a variety of institutional, advertising, exhibition, television, and stage set projects. I can say that I am very lucky, I love my job, although it is still very unstable.

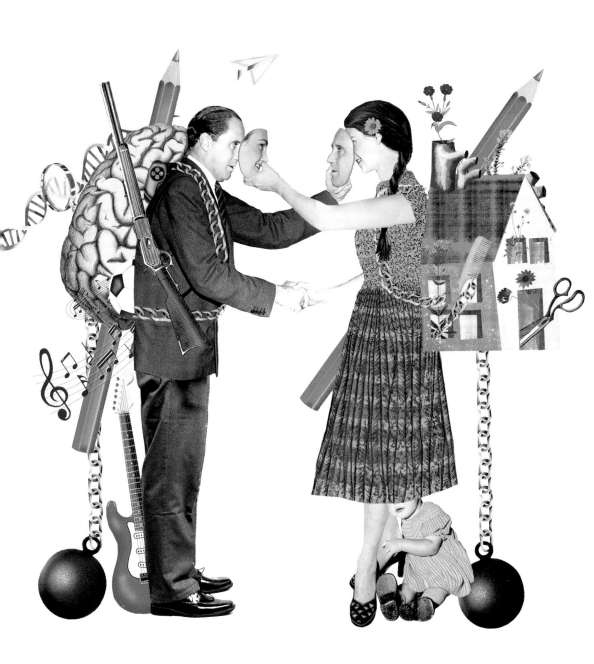

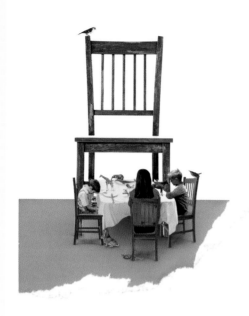

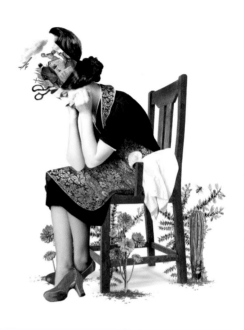

La Silla Copia

Salud Mental

¿Cuáles son las fuentes de inspiración que estimulan tu producción artística?
Me entusiasma la política y, inevitablemente, mi obra es muy social. Disfruto leyendo, aprecio la naturaleza y los objetos con historia. Me emociona el feminismo y me preocupa la crisis migratoria, los procesos democráticos y la consideración social de la enfermedad, así como las problemáticas sociales en general. A nivel estético, me interesa el collage contemporáneo, los trabajos interdisciplinares, la poesía visual y la creación audiovisual.

¿Cómo definirías tus trabajos?
Pues creo que son bastante estéticos, no son oscuros a primera vista, pero a veces, cuando indagas, dejan de ser tan cómodos. Utilizo muchas ilustraciones y recursos naturales antiguos, texturas o el contraste de proporciones. Como ya he dicho, los conceptos tienen muchas veces una marcada intencionalidad de carácter social.

¿Quiénes son tus referentes en el mundo del Collage?
Como referentes clásicos del collage, las primeras artistas que me conmovieron fueron sin duda Hannah Höch, Grete Stern o Martha Rosler. En el ámbito del videocollage, actualmente me encanta Podenco, Ariel Costa (Blink my brain) y MiraRuido.

What are the sources of inspiration that stimulate your artistic production?
I am passionate about politics, and inevitably, my work is very social. I enjoy reading, appreciate nature and objects with history. I am excited about feminism and concerned about the migration crisis, democratic processes, and the social consideration of illness, as well as social issues in general. On an aesthetic level, I am interested in contemporary collage, interdisciplinary work, visual poetry, and audiovisual creation.

How would you define your artworks?
Well, I think they are quite aesthetic, not dark at first sight, but sometimes, when you delve into them, they stop being so comfortable. I use a lot of old illustrations and natural resources, textures, or the contrast of proportions. As I said, the concepts often have a strong social intentionality.

Who are your references in the world of Collage?
As classic references in collage, the first artists who moved me were undoubtedly Hannah Höch, Grete Stern, or Martha Rosler. In the realm of videocollage, I currently love Podenco, Ariel Costa (Blink my brain), and MiraRuido.

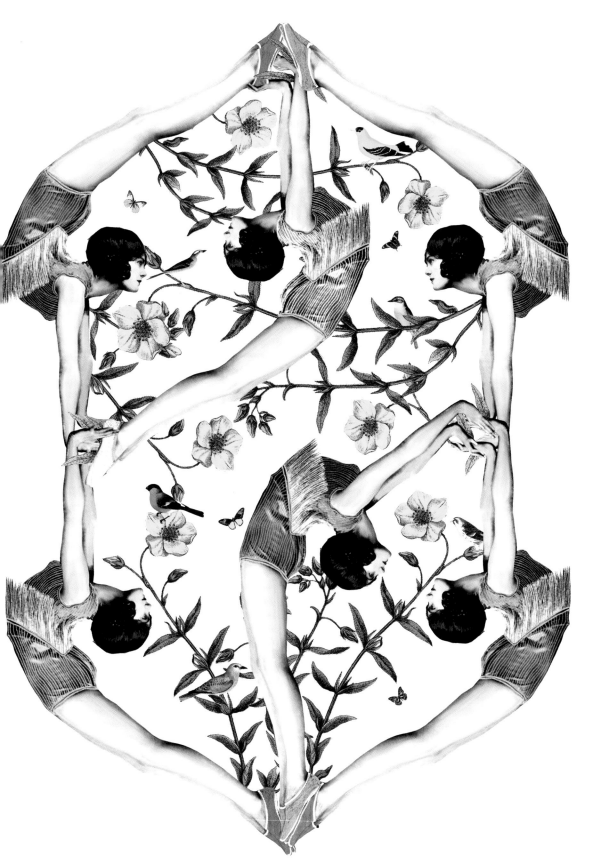

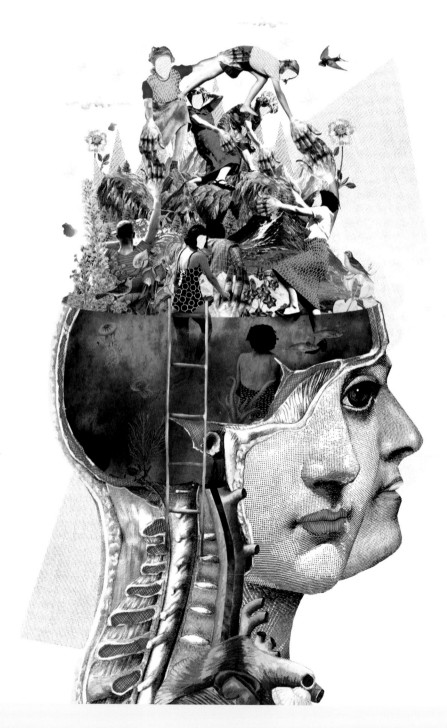

Cerebral AA

Maestra

Ojos Julio 22

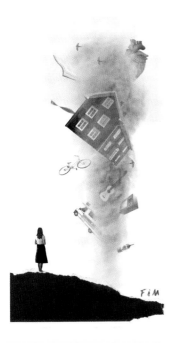

 Fin

¿Qué haces para promover tus obras?
Pues me parece una parte muy difícil. Ahora mismo tengo dos cuentas profesionales en Instagram, una página web y pronto abriré mi tienda en línea, y odio tener que gestionarlo todo. Aunque ahora mismo todo el trabajo que recibo es por mi estilo, lo que lo hace mucho más fácil, me gustaría haber aprendido a monetizar mi trabajo mejor desde el principio, haber establecido una estructura rentable y estable de entrada para no depender tanto de agencias o proyectos externos. La parte creativa nos absorbe tanto al principio que no somos conscientes de que tendremos que vivir de esto toda la vida. El amor al arte a veces mata la posibilidad del arte."

What do you do to promote your artworks?
Well, I find it a very difficult part. Right now, I have two professional Instagram accounts, a website, and I will soon open my online store, and I hate having to manage it all. Although right now all the work that comes to me is because of my style, which makes it much easier, I wish I had learned to monetize my work better from the beginning, established a profitable and stable structure from the start so as not to depend so much on agencies or external projects. The creative part absorbs us so much at the beginning that we are not aware that we will have to live off of this for the rest of our lives. The love for art sometimes kills the possibility of art.

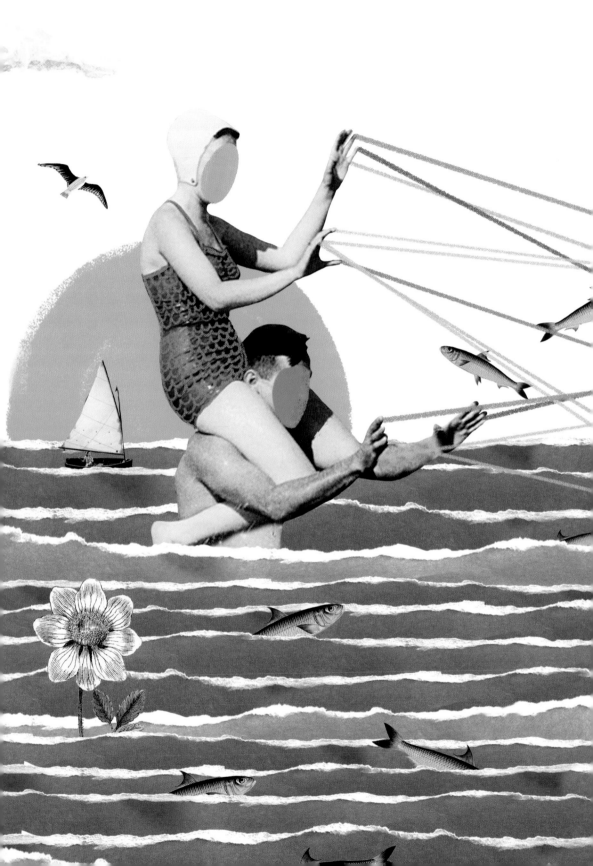

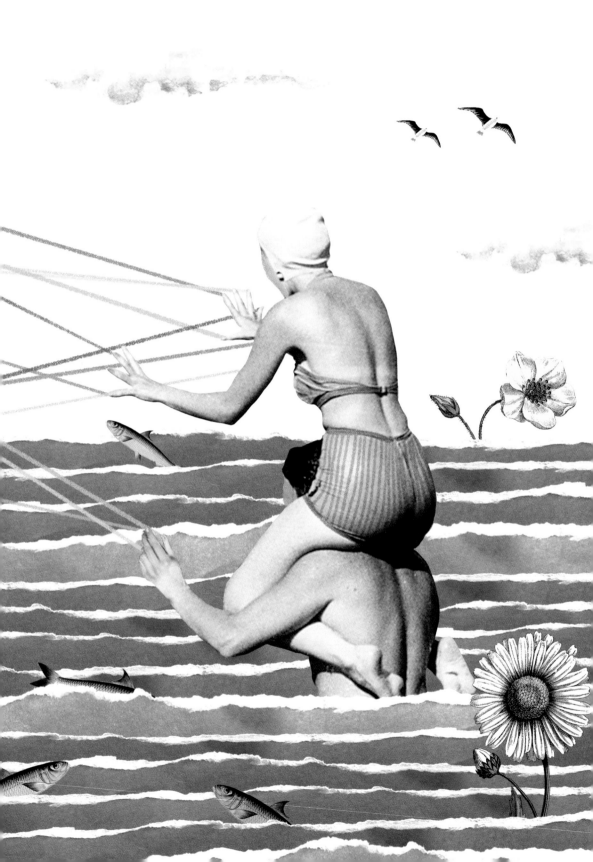

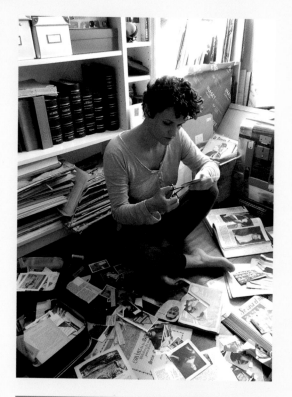

Marisa Maestre

www.marisamaestre.com
Instagram: @marisamaestre

¿Cúando y por qué empezaste a crear Collage?
Empecé de manera espontánea y quizá inconsciente. Desde muy pequeña, mi lenguaje nativo siempre ha sido la expresión gráfica. Me he sentido mucho más cómoda enfrentándome a una hoja en blanco y a unas pinturas que a una conversación, por eso creo que desarrollé en exceso la expresión gráfica.

Siempre me recuerdo experimentando con diferentes materiales, mezclando pinturas, pegando objetos, trozos de revista, etc. En ese momento no era consciente de que estaba haciendo collage, solo me expresaba a través de los elementos que tenía a mi alcance.

A medida que fui creciendo, me apasioné por la acuarela y estuve durante muchos años creando obras que se podrían catalogar como realismo onírico.

Después, empecé de nuevo a expresarme gráficamente a través de la disciplina del collage. La causante de este punto de inflexión fue una exposición que vi en Madrid, en 2009, "Une semaine de bonté" de Max Ernst. Me obsesioné con esa faceta del artista, me atrapó y aún no he salido de su embrujo.

A partir de esa exposición, empecé a investigar la técnica de una forma más consciente y a interesarme por otros artistas y sus formas de crear a través del collage.

When and why did you start creating Collages?
I started spontaneously and perhaps unconsciously. From a very young age, my native language has always been the graphic expression. I have felt much more comfortable facing a blank sheet of paper and some paints than a conversation, which is why I believe I developed graphic expression excessively.

I always remember myself experimenting with different materials, mixing paints, gluing objects, scraps of magazines, etc. At that time, I was not aware that I was making collages; I was simply expressing myself through the elements within my reach.

As I grew up, I became passionate about watercolor and spent many years creating works that could be categorized as dreamlike realism.

Later, I began to express myself graphically again through the discipline of collage. The cause of this turning point was an exhibition I saw in Madrid in 2009, "Une semaine de bonté" by Max Ernst. I became obsessed with that aspect of the artist; it captivated me, and I have not yet escaped its spell.

From that exhibition, I began to investigate the technique in a more conscious way and to take an interest in other artists and their ways of creating through collage.

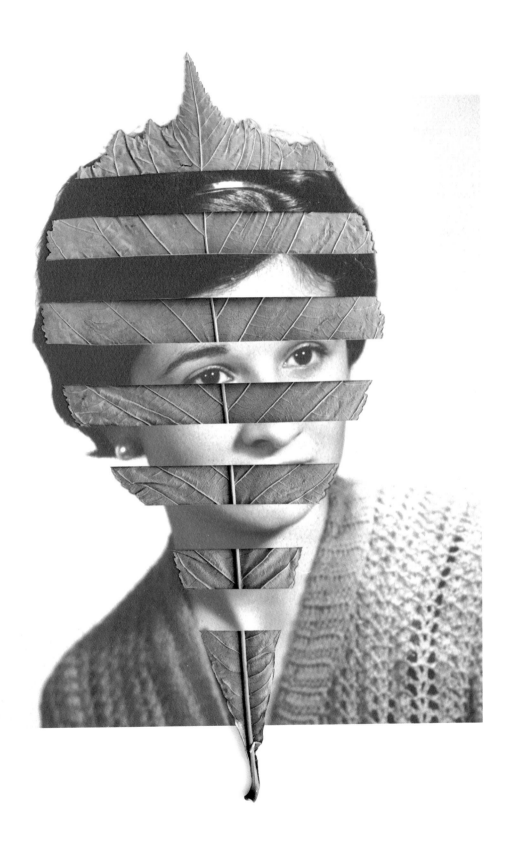

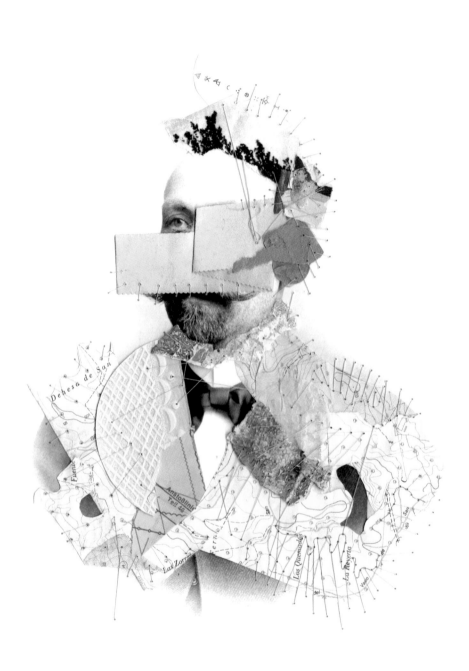

Mistertopography II

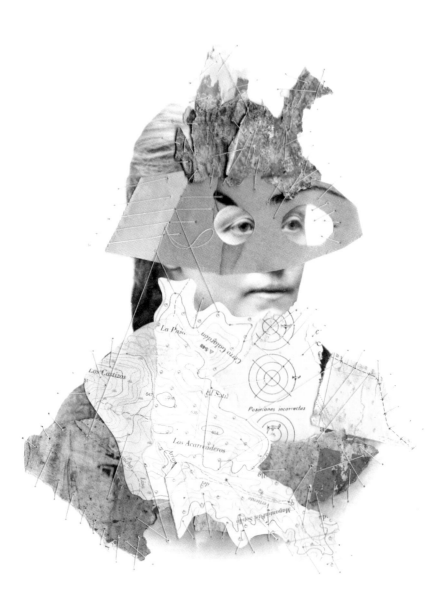

Misstopography II

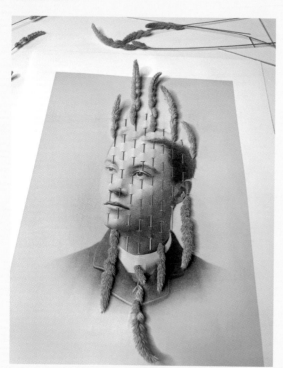

Boceto a 3 KM. Herbario-Collage

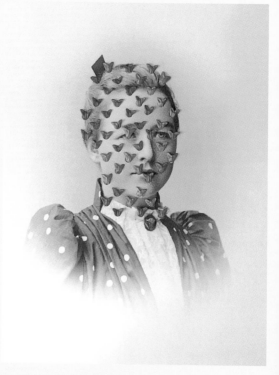

Boceto a 3 KM. Herbario-Collage

¿Cuáles son las fuentes de inspiración que estimulan tu producción artística?

Mi inspiración es muy ecléctica, proviene de espacios e ideas tan diversas como la naturaleza, la música, la arquitectura, la geometría, el paso del tiempo, la memoria, el feminismo, la vida, la muerte... En realidad, mi naturaleza me empuja continuamente a buscar conexiones gráficas en casi todo lo que me rodea, por lo que no soy demasiado selectiva con la inspiración.

Es cierto que me llaman mucho la atención los elementos recolectados de la naturaleza y también aquellos materiales en los que se ve o se intuye el paso del tiempo, los fragmentos que ya tienen un cierto bagaje y retienen memoria. Estos fragmentos o elementos son los que, de alguna manera, me ayudan a conformar mi paleta cromática gráfica.

Así como los pintores tienen sus colores y sus pinceles fetiches, los artistas visuales que nos expresamos a través del collage con técnicas mixtas tenemos nuestro catálogo de cajas. En ellas guardamos nuestros recortes y papeles preferidos. Es el contenido de esas cajas lo que define nuestra personalidad visual.

Lo mismo ocurre en mi expresión digital, la diferencia radica en que las cajas se cambian por carpetas clasificadas en el ordenador.

What are the sources of inspiration that stimulate your artistic production?

My inspiration is very eclectic, coming from spaces and ideas as diverse as nature, music, architecture, geometry, the passage of time, memory, feminism, life, death... In reality, my nature continually drives me to seek graphic connections in almost everything around me, so I am not too selective with inspiration.

It is true that I am very drawn to elements collected from nature and also to materials that show or hint at the passage of time, fragments that already carry a certain baggage and retain memory. These fragments or elements are what, in some way, help me shape my graphic color palette.

Just as painters have their colors and favorite brushes, visual artists who express themselves through mixed media collage have our catalog of boxes. In them, we keep our favorite cutouts and papers. It is the contents of these boxes that define our visual personality.

The same applies to my digital expression, the difference being that the boxes are replaced by categorized folders on the computer.

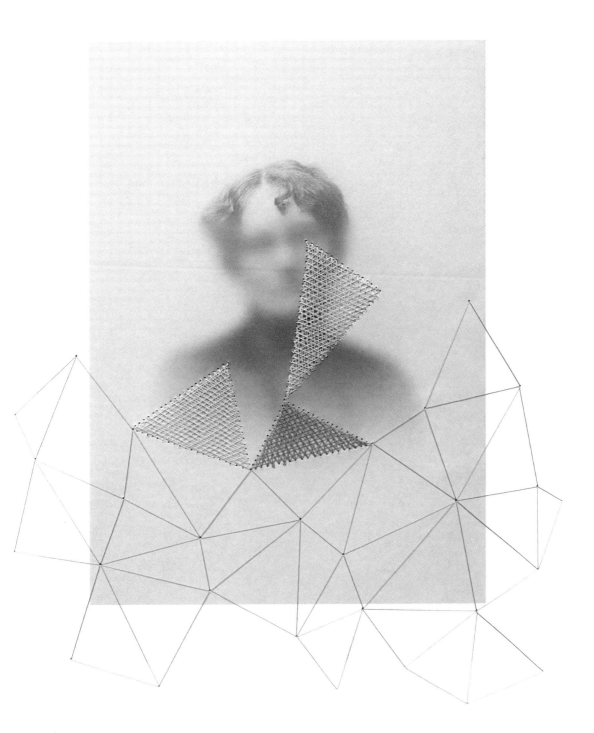

Geometría feminista I

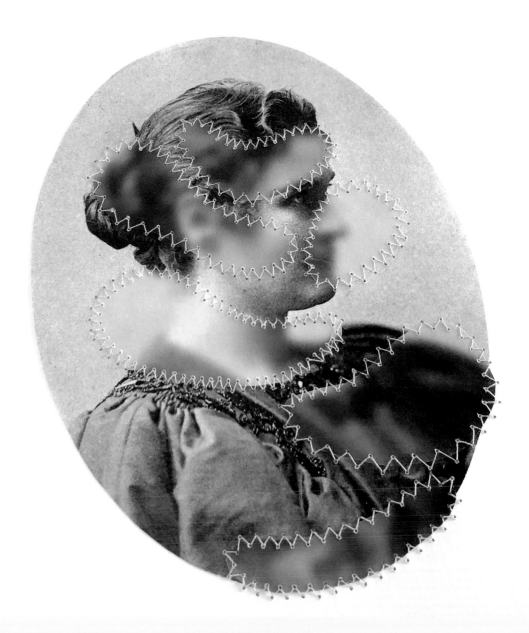

Ungüentos milagrosos

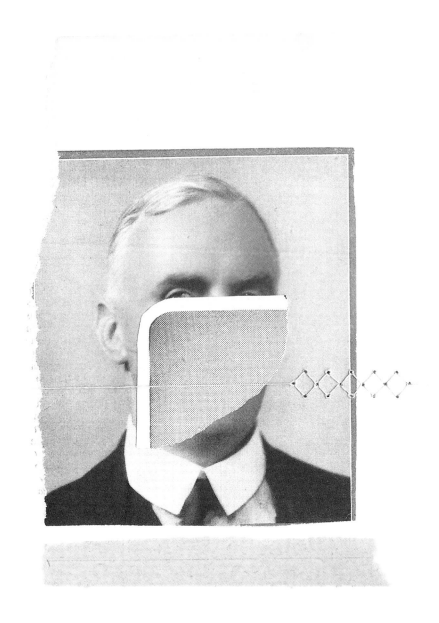

Te veo.

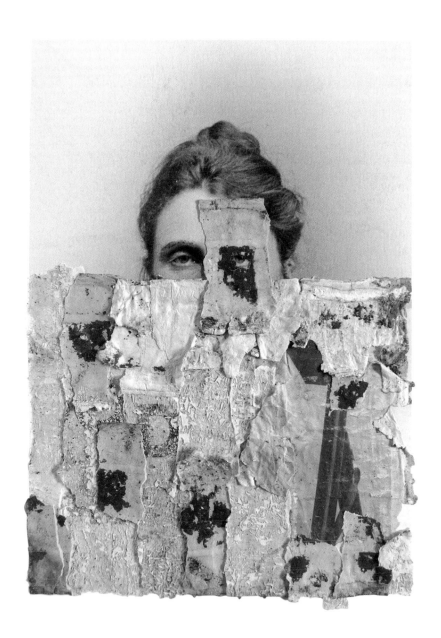

Retratando a XX

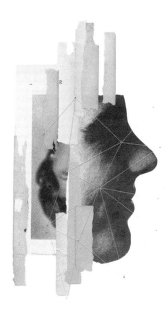

77 formas de mirarte

How would you define your artworks?
Minimalist visual narratives.

Who are your references in the world of Collage?
My main artistic influences come from Dadaism,
Surrealism, and artists like Max Ernst, Hannah Höch, Man
Ray, and Magritte. As for contemporary influences in
collage art, I admire Louise Bourgeois for her versatility
and skill in creating textile collages. I observe and
learn from a wide range of artists, enriching my artistic
work unconsciously. These influences have shaped my
artistic approach and inspired me to explore collage
and other forms of visual expression, contributing to my
development as an artist.

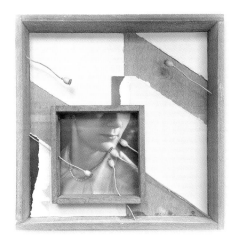

Rastro

¿Cómo definirías tus trabajos?
Relatos visuales minimalistas.

¿Quiénes son tus referentes en el mundo del Collage?
Mis principales influencias artísticas provienen
del dadaísmo, surrealismo y artistas como Max
Ernst, Hannah Höch, Man Ray y Magritte. En
cuanto a las influencias contemporáneas en
el arte del collage, admiro a Louise Bourgeois
por su versatilidad y habilidad en la creación
de collages textiles. Observo y aprendo de una
amplia gama de artistas, lo que enriquece mi
trabajo artístico de manera inconsciente. Estas
influencias han moldeado mi enfoque artístico
y me han inspirado a explorar el collage y otras
formas de expresión visual, contribuyendo a mi
desarrollo como artista.

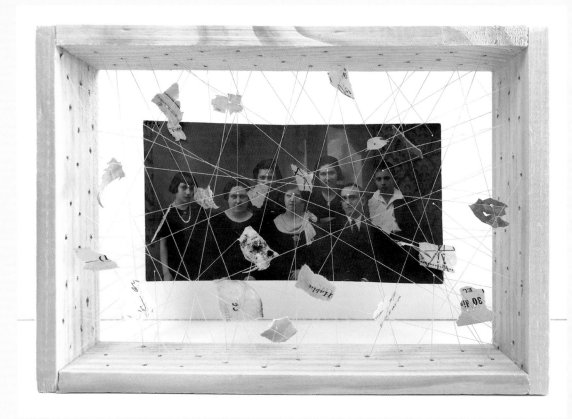

Familias confinadas

¿Qué haces para promover tus obras?
Sobre todo, utilizo las redes sociales y mi página web como ventana al mundo. Quizá Instagram es la red social que más me ha ayudado a promocionar mi trabajo y también quizá sea la más amigable para los artistas.
Por otro lado, para la presentación de proyectos expositivos individuales, siempre he apostado por convocatorias en espacios públicos en lugar de salas privadas, simplemente porque no comparto la forma de proceder del mercado privado del arte. En general, suelen exigir al artista una cuota según los metros que ocupe en sus paredes, y esto se traduce en un prejuicio y una discriminación para determinadas clases sociales.

What do you do to promote your artworks?
Above all, I use social media and my website as a window to the world. Perhaps Instagram is the social network that has helped me the most in promoting my work, and perhaps it is also the most artist-friendly.
On the other hand, for the exhibition of individual projects, I have always opted for calls in public spaces rather than private galleries, simply because I do not agree with the practices of the private art market. In general, they tend to demand a fee from the artist based on the space they occupy on their walls, and this translates into prejudice and discrimination against certain social classes.

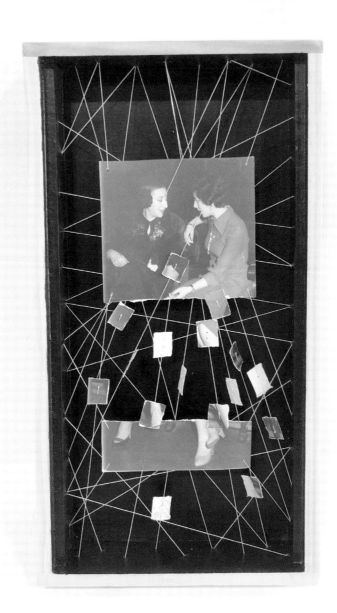

Recuerdos borrosos 01

Adriana Bermudez

www.adrianabermudez.com
Instagram: @adricollage

¿Cúando y por qué empezaste a crear Collage?
Mi viaje en el mundo del collage comenzó en 2006, en un momento de mi vida marcado por la rutina en una agencia de publicidad en París. Por aquel entonces, para escapar de la monotonía, comencé a experimentar con Photoshop, aprendiendo técnicas de retoque fotográfico. Un día, inspirada por la persistente lluvia y las quejas de mi jefe, surgió mi primer collage significativo: "La Teoría del Complot". Este trabajo ilustraba la idea de que los fabricantes de sombrillas habían secuestrado al sol, provocando un verano eternamente lluvioso. En esta pieza, también introduje a un personaje central en mis obras: la niña de la sombrilla, que representaba mi propia persona, atada a una sombrilla, viajando por el mundo en busca de mi padre, el sol. Este personaje y la teoría se convirtieron en un reflejo de mi visión del mundo, marcando el inicio de mi pasión por contar historias a través del collage. Al compartir esta obra en Myspace, recibí una respuesta abrumadoramente positiva, lo que me animó a seguir creando y compartiendo mi arte.

When and why did you start creating Collages?
My journey into the world of collage began in 2006, at a time in my life marked by the routine of working at an advertising agency in Paris. Back then, to escape the monotony, I started playing around with Photoshop, learning photo editing techniques. One day, inspired by the persistent rain and my boss's complaints, my first significant collage was born: "The Conspiracy Theory". This piece illustrated the idea that umbrella manufacturers had kidnapped the sun, causing an endlessly rainy summer. In this artwork, I also introduced a central character in my pieces: the umbrella girl, representing myself, tied to an umbrella, traveling the world in search of my father, the sun. This character and the theory became a reflection of my worldview, marking the beginning of my passion for storytelling through collage. When I uploaded this piece to Myspace, I received an overwhelmingly positive response, which encouraged me to continue creating and sharing my art.

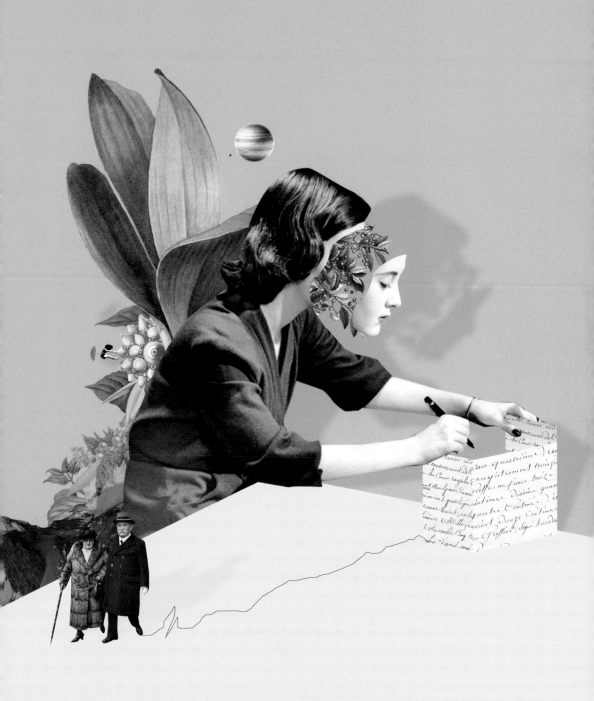

Alguien Piensa en Ti

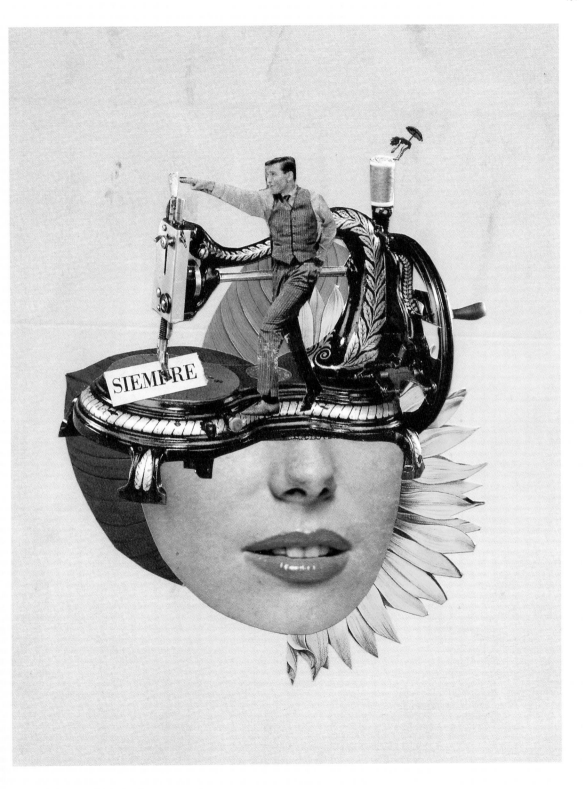

Danza Solar Entre Maquinarias

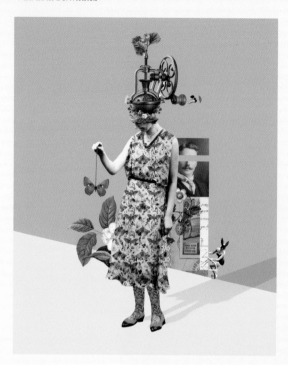

El Mareo

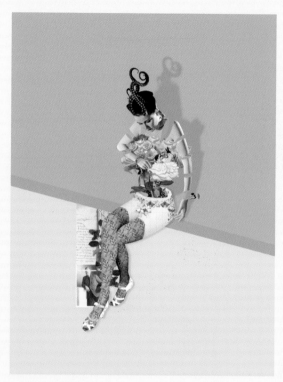

Me Quedo Aquí

¿Cuáles son las fuentes de inspiración que estimulan tu producción artística?

Mi arte se nutre de diversas fuentes: la música, el apoyo de mi entorno y las noticias actuales. Cada acontecimiento, personal o global, despierta en mí una urgencia creativa que se transforma en collages, como páginas de un diario visual que capturan recuerdos significativos. Por ejemplo, la serie 'Pachamama' refleja mi preocupación por el cambio climático, visualizando a la Madre Tierra llorando, sus lágrimas transformándose en elementos naturales que brotan de los ojos de mis personajes. Esta serie expresa el dolor y la belleza del mundo natural. 'Los Mundos Estáticos' surge de mi fascinación por lo surrealista de las redes sociales y su influencia en nuestra percepción de la realidad. Exploro la idea de vivir vidas paralelas: una en el mundo físico y otra en el digital. Cada obra es un universo en sí mismo, con mini mundos escondidos que reflejan la complejidad de nuestras vidas interconectadas. En resumen, mi arte es una exploración constante de mi entorno, una forma de dar sentido y nueva vida a mis experiencias y observaciones.

What are the sources of inspiration that stimulate your artistic production?

My art draws from a variety of sources: music that resonates with my mood, the love and support of my family and friends, and significantly, current news and events. Every significant event, whether personal or global, sparks a creative urgency in me, transforming into a collage. These collages are like pages of a visual diary, where I store renewed and meaningful memories, a kind of personal 'save point'.

For example, my 'Pachamama' series stems from my concern about climate change. In it, I visualize Mother Earth crying, her tears transforming into elements of nature, such as leaves and flowers, sprouting from the eyes of my characters. It's my way of interpreting and expressing the pain and beauty of the natural world. Another series, 'The Static Worlds', arises from my fascination with the surreal nature of social media and how it influences our perception of reality. In this series, I explore the idea of living parallel lives: one in the physical world and another in the digital. Each piece in this series is a universe in itself, with hidden mini-worlds reflecting the complexity of our interconnected lives.

In summary, my art is a constant exploration of my environment, a way to make sense of and breathe new life into my experiences and observations."

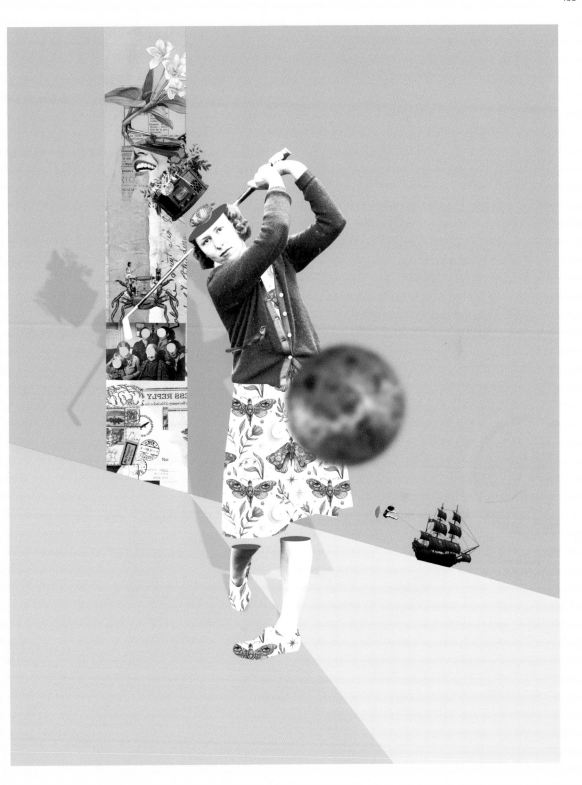

You Know I'm Not Good

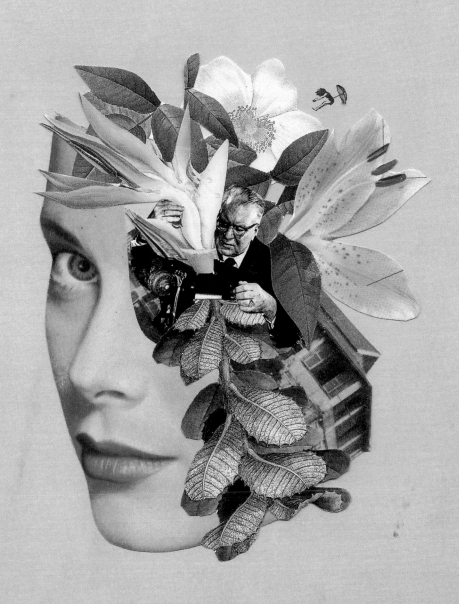

¿Cómo definirías tus trabajos?
Me gusta pensar que mis trabajos tienen un toque de surrealismo, combinando sueños y realidades de manera inesperada. Al observar mis series, veo cómo cada collage forma parte de múltiples realidades simultáneas, casi como si existieran en diferentes dimensiones de una gran "teoría de la conspiración". Por ejemplo, la niña de la sombrilla podría encajar perfectamente en el universo de los superhéroes de Marvel, viajando entre multiversos y transiciones de lo análogo a lo digital.

¿Quiénes son tus referentes en el mundo del Collage?
Admiro profundamente a varios artistas de collage. Susana Blasco es una de ellas; su influencia fue fundamental en mi inicio con el collage de papel. Su estilo único y su enfoque en el collage geométrico son realmente inspiradores. Otra artista que admiro es Lola Dupre, conocida por su enfoque humorístico y su habilidad mágica con las tijeras. Y no puedo dejar de mencionar a Joseph Cornell, cuyas cajas surrealistas de ensamblaje son una maravillosa fuente de inspiración y reflexión.

¿Qué haces para promover tus obras?
He enfocado esfuerzos en desarrollar mi marca personal y en aplicar estrategias de marketing digital que me han ayudado a ganar visibilidad en línea. Como doctora en comunicación audiovisual, he investigado y aplicado técnicas de branding personal para artistas visuales. Esta combinación de experiencia práctica y teórica me llevó a fundar mi propia agencia de marketing para creativos, donde comparto mis conocimientos con otros artistas, ayudándoles a promocionar y vender su arte.

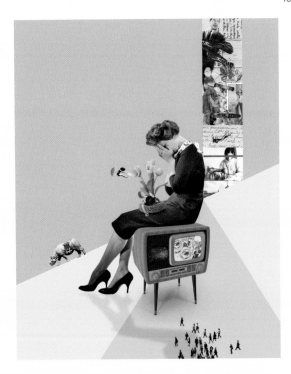

Ojos Que No Ven

How would you define your artworks?
I like to think that my works have a touch of surrealism, combining dreams and realities in unexpected ways. When I look at my series, I see how each collage is part of multiple simultaneous realities, almost as if they exist in different dimensions of a grand "conspiracy theory". For example, the umbrella girl could fit perfectly into the universe of Marvel superheroes, traveling between multiverses and transitions from the analog to the digital.

Who are your references in the world of Collage?
I deeply admire several collage artists. Susana Blasco is one of them; her influence was fundamental in my early days with paper collage. Her unique style and focus on geometric collage are truly inspiring. Another artist I admire is Lola Dupre, known for her humorous approach and magical skill with scissors. And I can't fail to mention Joseph Cornell, whose surreal assemblage boxes are a wonderful source of inspiration and reflection.

What do you do to promote your artworks?
I have focused on developing my personal brand and implementing digital marketing strategies that have helped me gain online visibility. As a doctor in audiovisual communication, I have researched and applied personal branding techniques for visual artists. This combination of practical and theoretical experience led me to found my own marketing agency for creatives, where I share my knowledge with other artists, helping them promote and sell their art.

<< Esperanza

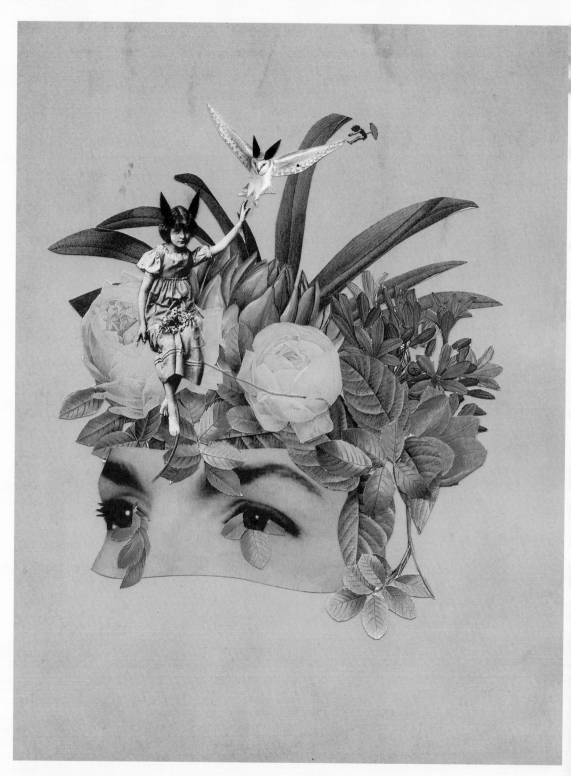

El Jardín de los Sueños

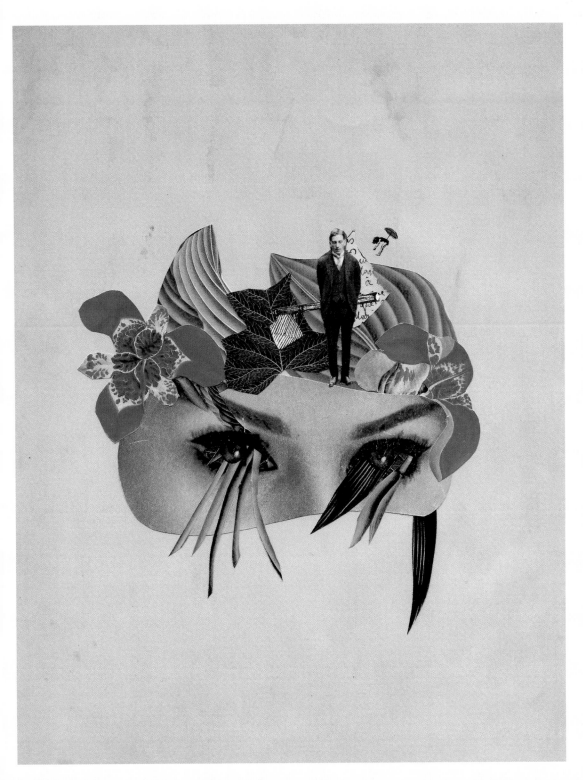

Sus Palabras

Randy Mora

www.randymora.com
behance.net/randymora
Instagram: @randymorart

¿Cúando y por qué empezaste a crear Collage?
Fue en 2007 cuando esta técnica llegó a mi vida, como una forma de expresión alternativa y también como una suerte de terapia para escapar de momentos difíciles que estaba atravesando en ese entonces, como la muerte de mi padre. Desde mi primer acercamiento al collage, me sedujo esta forma de producir imágenes por la libertad que implicaban sus procesos y sus herramientas inusuales. Además, resultaba conveniente la inmediatez del recorte para alguien como yo, sin mayor entrenamiento artístico pero con muchas ideas rondando en su cabeza.

¿Cuáles son las fuentes de inspiración que estimulan tu producción artística?
La música, siempre la música, ha sido ese agente conductor que me permite enfrentar sin miedo la superficie en blanco esperando a ser intervenida. Me suelo distraer fácilmente, pero un playlist bien elegido me enfoca en el propósito. Puedo trabajar desprovisto de muchas cosas, pero siempre tiene que estar sonando algo en el estudio. Ahora mismo, mientras respondo estas preguntas, suena de fondo "Selected Ambient Works" de Aphex Twin.

¿Cómo definirías tus trabajos?
Me interesa construir mundos que se perciban habitables más allá de los bordes que permite el lienzo, aunque sean mundos que parecen sumergidos en el absurdo. Una escena bien estructurada da lugar a buenas historias. Cuando alguien recorre mis imágenes, me gusta pensar que están explorando un ecosistema donde, incluso en las zonas vacías, quede un poco la inquietud de que algo está a punto de ocurrir.

When and why did you start creating Collages?
It was in 2007 when this technique came into my life, as an alternative form of expression and also as a sort of therapy to escape from difficult moments I was going through at that time, such as the death of my father. From my first approach to collage, I was seduced by this way of producing images because of the freedom implied by its processes and its unusual tools. Additionally, the immediacy of cutting was convenient for someone like me, without much artistic training but with many ideas swirling in my head.

What are the sources of inspiration that stimulate your artistic production?
Music, always music, has been the driving force that allows me to fearlessly confront the blank canvas waiting to be intervened. I tend to get easily distracted, but a well-chosen playlist focuses me on the task at hand. I can work without many things, but there always has to be something playing in the studio. Right now, as I answer these questions, "Selected Ambient Works" by Aphex Twin is playing in the background.

How would you define your artworks?
I am interested in building worlds that feel inhabitable beyond the boundaries allowed by the canvas, even if they seem immersed in absurdity. A well-structured scene gives rise to good stories. When someone goes through my images, I like to think they are exploring an ecosystem where, even in the empty areas, there remains a sense of unease that something is about to happen.

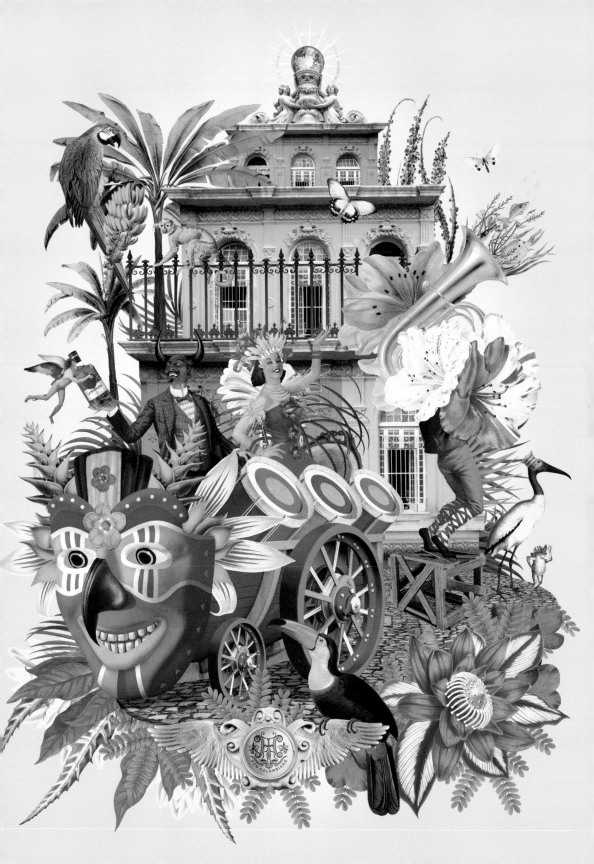

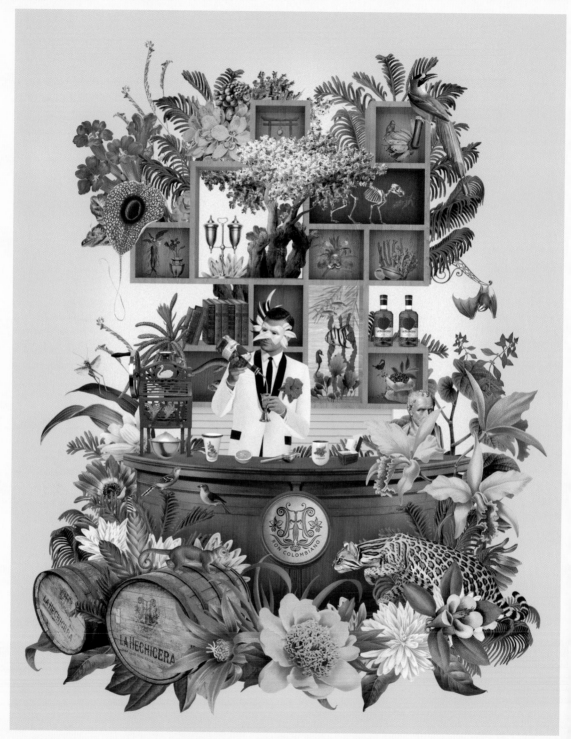

La Hechicera

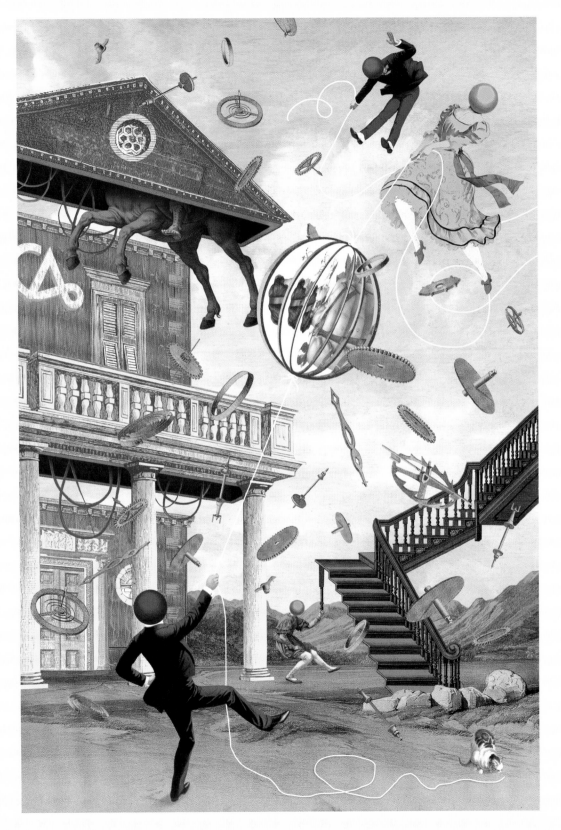

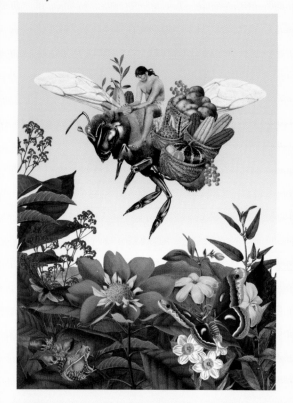

Boletín Cultural y Bibliográfico

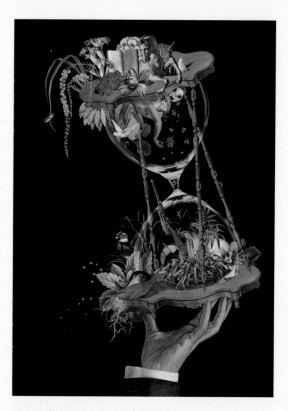

¿Quiénes son tus referentes en el mundo del Collage?
En este momento, no estoy explorando el trabajo de otros artistas de collage con la misma intensidad que hace unos años, pero hay nombres que siempre estarán presentes en mi mente, especialmente ilustradores, como fuente constante de inspiración y admiración: Julien Pacaud, Eva Han, Eduardo Recife, Thomas Schostok, Antonello Silverini, Emmanuel Polanco, David Plunkert, Polly Becker... la lista podría continuar.

¿Qué haces para promover tus obras?
Debo admitir que no he sido constante en mantener actualizada mi página web. Aunque intento mantenerme activo en redes sociales, considero que Behance ha sido la plataforma que me ha brindado mayor reconocimiento y me ha permitido llegar más lejos con mi trabajo. Recuerdo especialmente el primer proyecto de branding que publiqué allí para la marca Strangelove, el cual generó muchas visualizaciones y comentarios positivos. A partir de ese proyecto, surgieron otros increíbles, y conocí a clientes con los que no habría podido conectar de otra manera. Todo esto me ha permitido construir un portafolio sólido en estos diecisiete años de carrera artística.

¿Por qué somos tan parroquiales?

Who are your references in the world of Collage?
At the moment, I'm not exploring the work of other collage artists with the same intensity as I did a few years ago, but there are names that will always be present in my mind, especially illustrators, as a constant source of inspiration and admiration: Julien Pacaud, Eva Han, Eduardo Recife, Thomas Schostok, Antonello Silverini, Emmanuel Polanco, David Plunkert, Polly Becker... the list could go on.

What do you do to promote your artworks?
I must admit that I haven't been consistent in keeping my website updated. Although I try to stay active on social media, I consider Behance to be the platform that has given me the most recognition and allowed me to go further with my work. I especially remember the first branding project I published there for the brand Strangelove, which generated many views and positive comments. From that project, other incredible opportunities arose, and I met clients with whom I wouldn't have been able to connect otherwise. All of this has allowed me to build a solid portfolio over these seventeen years of my artistic career.

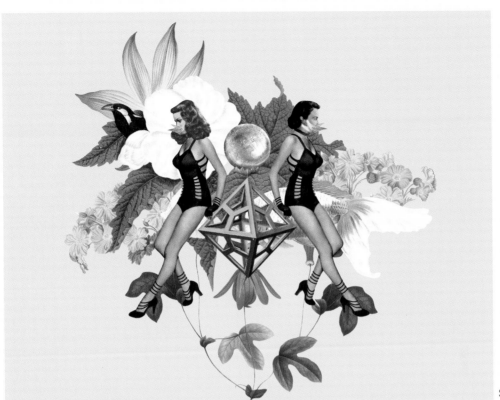

Suki Cohen

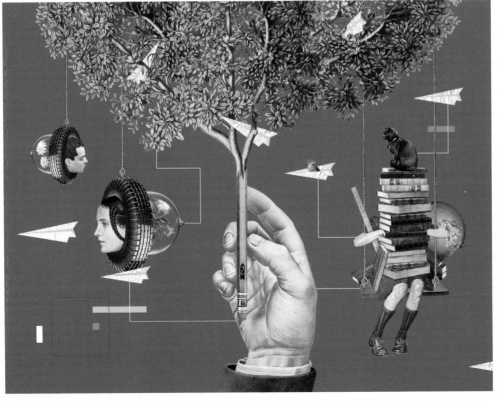

La Silla Vacía

Tijeresa

www.tijeresa.com
Instagram: @tijeresa

¿Cúando y por qué empezaste a crear Collage?
Comencé mi incursión en el arte del collage de manera casual en septiembre de 2021. Mi deseo de tener un cuadro de Clint Eastwood en mi sala me llevó a crear mi propio arte, ya que los retratos disponibles no me convencían. Inspirado por mi padre, un amante del cine, y con un arsenal de revistas y recortes de artistas, decidí tomar cartas en el asunto. Empecé recortando la imagen de Clint Eastwood y luego buscando elementos en las revistas que me inspiraban. El resultado fue un collage enmarcado con una foto en blanco y negro, rodeado de recortes de colores peculiares. Quedé encantada con el resultado, lo que me llevó a experimentar con otras caras, tanto conocidas como de modelos. Descubrí que trabajar con rostros humanos como base inspiraba mi creatividad, evocando historias y colores específicos. Esta forma de expresión artística, que me atrapó por su libertad, me ha llevado a crear diversos trabajos. En resumen, mi viaje en el mundo del collage comenzó con un deseo simple y se convirtió en una exploración artística que me ha brindado alegría y satisfacción.

¿Cuáles son las fuentes de inspiración que estimulan tu producción artística?
Absolutamente todo me inspira. Disfruto imaginando ya sea una historia, una sensación o un sentimiento, y plasmarlos en un rostro a través de recortes. Para mí, son como poemas visuales. Me encantan los colores vivos. Creo que los colores pueden cambiar tu estado de ánimo. En mi caso personal, los he utilizado mucho como terapia. En un collage, puedes crear mundos imaginarios, historias fantásticas, y esto puede evocar un sentimiento, una reacción; es contar una historia sin palabras, a través de recortes, colores, formas... y eso, para mí, es verdaderamente mágico. La libertad que ofrece el collage, saber que todas las posibilidades y combinaciones existen, es muy terapéutica.

When and why did you start creating Collages?
I began my foray into the art of collage casually in September 2021. My desire to have a painting of Clint Eastwood in my living room led me to create my own art, as the available portraits didn't convince me. Inspired by my father, a movie enthusiast, and armed with a collection of magazines and artist cutouts, I decided to take matters into my own hands. I started by cutting out Clint Eastwood's image and then searching for elements in the magazines that inspired me. The result was a collage framed with a black and white photo, surrounded by peculiar color cutouts. I was delighted with the result, which led me to experiment with other faces, both familiar and those of models. I discovered that working with human faces as a base inspired my creativity, evoking specific stories and colors. This form of artistic expression, which captivated me for its freedom, has led me to create various works. In summary, my journey into the world of collage began with a simple desire and turned into an artistic exploration that has brought me joy and satisfaction.

What are the sources of inspiration that stimulate your artistic production?
Absolutely everything inspires me. I enjoy envisioning a story, a sensation, or a feeling and reflecting them in a face through cutouts. To me, they are like visual poems. I love vibrant colors. I believe that colors can change your mood. In my own personal case, I used them extensively as therapy. In a collage, you can create imaginary worlds, fantastic stories, and this can evoke a feeling, a reaction; it's telling a story without words, through cutouts, colors, shapes... and that, to me, is truly magical. The freedom that collage offers, knowing that all possibilities and combinations exist, is very therapeutic.

Cara Diaria >>

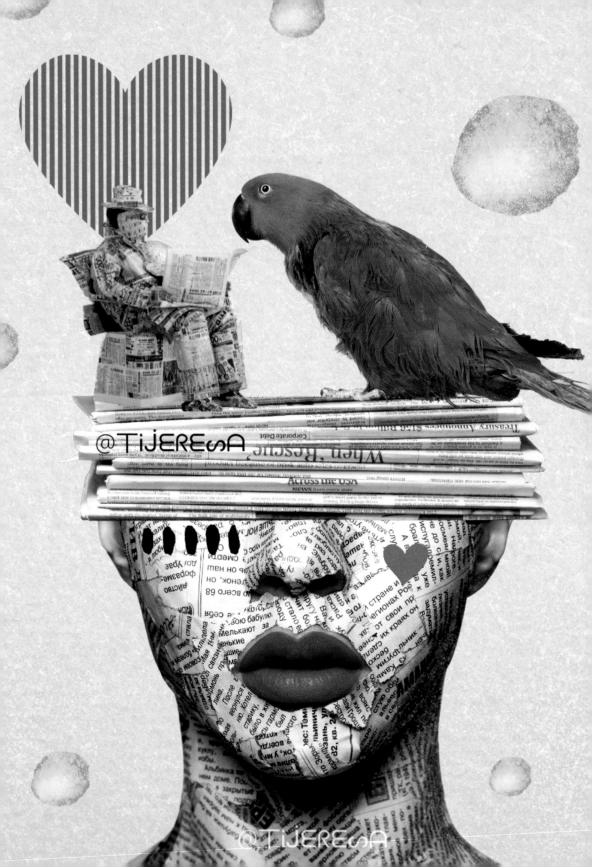

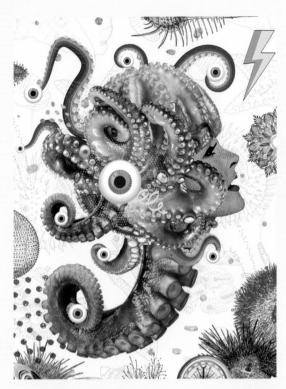

Mujer Pulpo

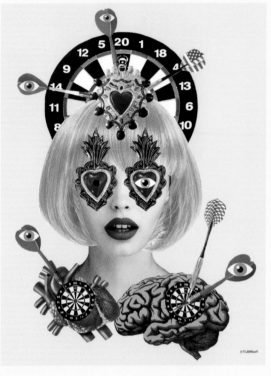

Corazona

¿Cómo definirías tus trabajos?
Teniendo en cuenta que la mayoría de mis obras tienen como base un rostro, ya sea de hombre o de mujer, y que la idea que tengo al realizarlos es que transmitan pensamientos o cuenten historias de forma divertida y muy visual, los describiría como alegres, coloridos y surrealistas.
Pero como suele decirse, definir es limitar, y en algunas obras donde yo veo un montaje sencillo con un concepto o una temática clara, alguien puede percibir un lado más profundo o simplemente interpretar otra cosa. Esa también es un poco la magia del collage en sí y de los trabajos surrealistas.

¿Quiénes son tus referentes en el mundo del Collage?
Hay muchos artistas que admiro y considero como referentes, como Beto Val, Adriana Bermúdez, y muchos otros. Sin embargo, los he ido descubriendo poco a poco. Al comenzar de manera un tanto casual en el mundo del collage y experimentar sin haber visto muchos trabajos de otras personas, no tenía referencias de artistas dedicados al arte del collage. Fue después de un tiempo, al adentrarme más en este mundo, que descubrí a muchos artistas, algunos bastante desconocidos, que realizan trabajos realmente increíbles y originales.

How would you define your artworks?
Considering that the majority of my pieces are based on a face, whether it's a man's or a woman's, and that the idea behind creating them is to convey thoughts or tell stories in a fun and highly visual way, I would describe them as cheerful, colorful, and surreal.
But as the saying goes, to define is to limit, and in some pieces where I see a simple montage with a clear concept or theme, someone else might perceive a deeper side or simply interpret something else. That's also a bit of the magic of collage itself and of surrealistic works.

Who are your references in the world of Collage?
There are many artists that I admire and consider as references, such as Beto Val, Adriana Bermúdez, and many others. However, I have been discovering them little by little. When I started in the world of collage in a somewhat casual manner and experimented without having seen many works by other people, I didn't have references of artists dedicated to the art of collage. It was after some time, as I delved deeper into this world, that I discovered many artists, some quite unknown, who create truly incredible and original works.

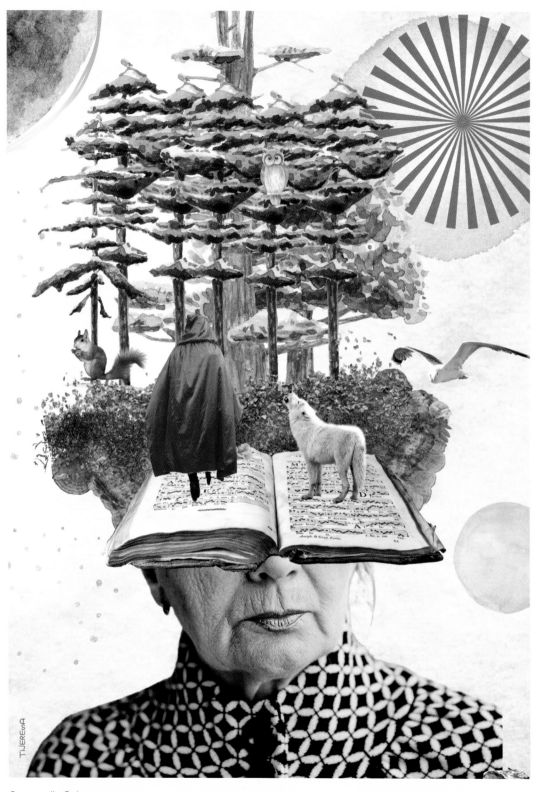

Caperucita Roja

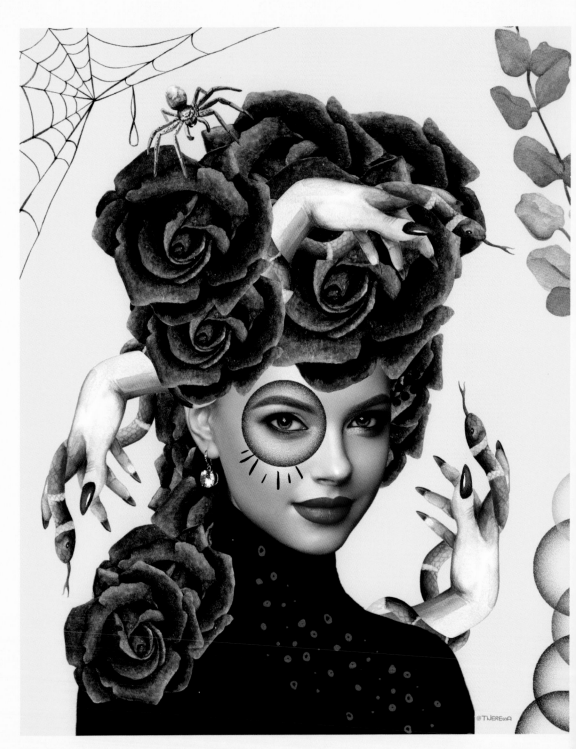

Mala Mujer

¿Qué haces para promover tus obras?
Compartir mi trabajo en las redes sociales, especialmente en Instagram, ha sido fundamental para mí. Al principio, me sentía cohibida al publicar mis creaciones, pero poco a poco me fui sintiendo más cómoda, y fue verdaderamente liberador. Solía pensar que exponer mi trabajo en las redes sociales era innecesario y me exponía a críticas o a que no fuera bien recibido, lo que podría haberme desanimado. Sin embargo, me alegra haber compartido, ya que he encontrado personas que aprecian mi trabajo, encuentran inspiración en él, o simplemente lo encuentran hermoso o agradable. Además, cualquier crítica que he recibido ha sido constructiva.

Las redes sociales permiten conectar con otros y ampliar el alcance, aunque también conlleva ver a otras personas creando collages similares o incluso copiando directamente tu trabajo. Sin embargo, he aprendido a tomarlo con calma.

La sensación de ver a otros apreciar algo que inicialmente hice para mí misma me ha motivado a seguir aprendiendo y experimentando con diferentes materiales, como adentrarme en el arte digital.

Después de compartir mi trabajo en Instagram, muchas personas se acercaron para pedir collages personalizados, incluso portadas de álbumes, y disfruté trabajando en estos proyectos. Es importante destacar que siempre me han dado total libertad creativa, y hasta ahora todos han quedado muy satisfechos con los resultados.

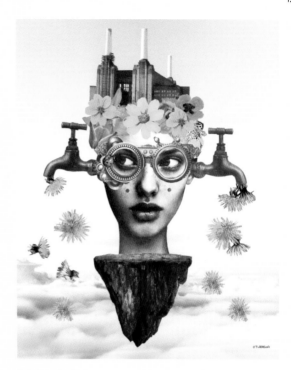

Fabrica de Flores

What do you do to promote your artworks?
Sharing my work on social media, especially on Instagram, has been crucial for me. At first, I felt inhibited about posting my creations, but gradually I became more comfortable, and it was truly liberating. I used to think that exposing my work on social media was unnecessary and exposed me to criticism or the possibility that it wouldn't be well received, which could have discouraged me. However, I'm glad I shared, as I've found people who appreciate my work, find inspiration in it, or simply find it beautiful or enjoyable. Additionally, any criticism I've received has been constructive.

Social media allows you to connect with others and expand your reach, although it also involves seeing others creating similar collages or even directly copying your work. However, I've learned to take it in stride.

The feeling of seeing others appreciate something that I initially did for myself has motivated me to continue learning and experimenting with different materials, such as delving into digital art.

After sharing my work on Instagram, many people approached me to request personalized collages, even album covers, and I enjoyed working on these projects. It's important to note that they have always given me complete creative freedom, and so far everyone has been very pleased with the results.

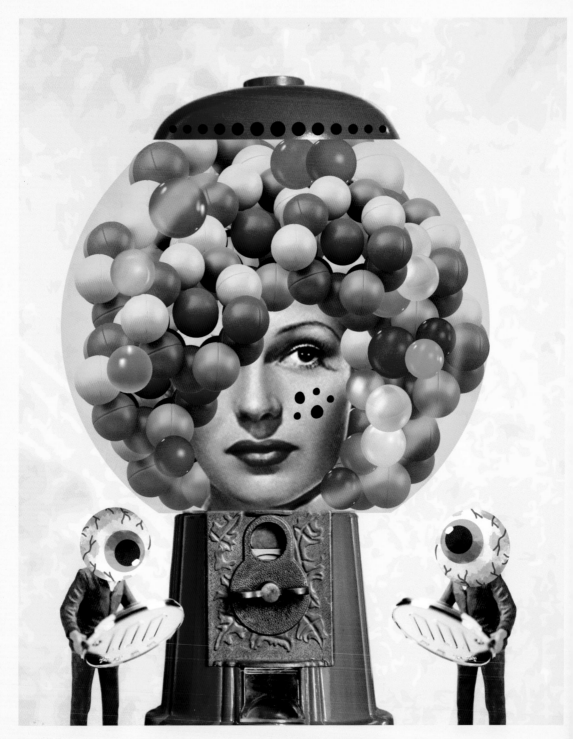

Greta Bolas

Alta Costura >>

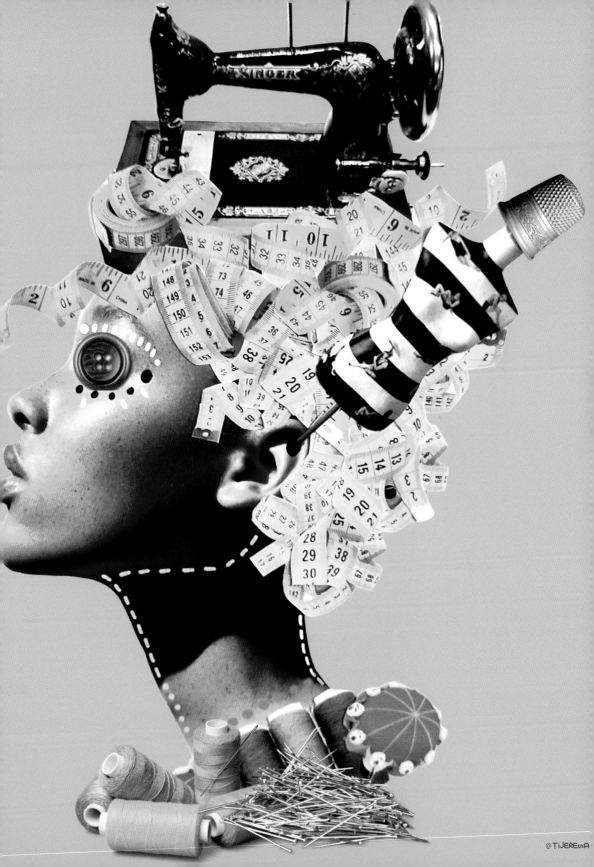

@TiJEREvA

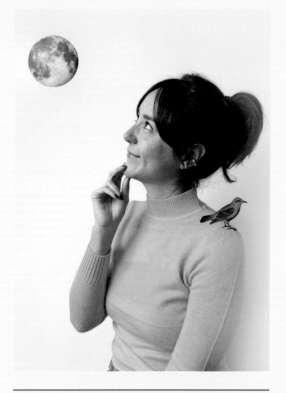

Vivianpantoja

www.vivianpantoja.com
Instagram: @vivianpantoja1

¿Cúando y por qué empezaste a crear Collage?
Comencé a realizar collages en el año 2008 por curiosidad, mientras estudiaba esta técnica en clases de historia del arte en la universidad. Me pareció versátil, ya que permite utilizar elementos de diferentes fuentes visuales a nivel bidimensional o incluso tridimensional si se desea explorar el ensamblaje. Es interesante construir nuevos escenarios a partir de recursos que posibilitan los objetos cotidianos, los libros, las revistas, internet, entre otros. Considero que es un reto creativo componer y conceptualizar las ideas que deseo expresar.
Desde mis primeros recortes, esta técnica me encantó, y desde que conocí el ámbito digital y lo fusioné con el analógico, no he parado de hacer collages hasta el día de hoy.

¿Cuáles son las fuentes de inspiración que estimulan tu producción artística?
La razón por la que estudié Artes es mi constante necesidad de expresión, de exteriorizar y dar a conocer lo que siento y pienso como ser humano frente a los demás y sobre mi entorno. Nos componemos de nuestras historias y vivencias, de la constante interacción con todo lo que nos rodea. Por ese motivo, mi tesis de grado universitario se llamó "Metáforas de una mujer en collage", en la que narré, a través de mis trabajos gráficos, todo lo que sentía mental, emocional y físicamente.
Considero que la inspiración nace de mi vida, de lo que me sucede, de mis emociones y pensamientos, de los libros que leo, la música que me gusta, las películas que me llenan de magia y las personas con las que interactúo.

When and why did you start creating Collages?
I started making collages in 2008 out of curiosity, while studying this technique in art history classes at university. I found it to be versatile, as it allows for the use of elements from different visual sources in a two-dimensional or even three-dimensional space if one wishes to explore assemblage. It's interesting to construct new scenarios from resources such as everyday objects, books, magazines, the internet, among others. I consider it a creative challenge to compose and conceptualize the ideas that I wish to express. From my early cutouts, I fell in love with this technique, and when I discovered the digital realm and merged it with the analog, I haven't stopped making collages to this day.

What are the sources of inspiration that stimulate your artistic production?
The reason I studied Arts is my constant need for expression, to externalize and make known what I feel and think as a human being in front of others and about my environment. We are composed of our stories and experiences, of the constant interaction with everything that surrounds us. For that reason, my university thesis was called "Metaphors of a Woman in Collage", in which I narrated, through my graphic works, everything I felt mentally, emotionally, and physically.
I believe that inspiration arises from my life, from what happens to me, from my emotions and thoughts, from the books I read, the music I enjoy, the movies that fill me with magic, and the people I interact with.

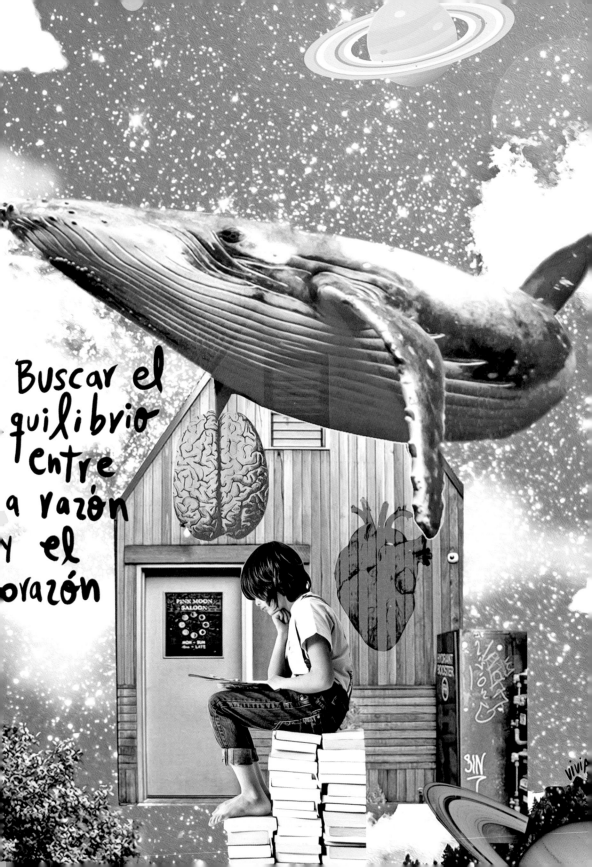

Buscar el quilibrio entre a razón y el orazón

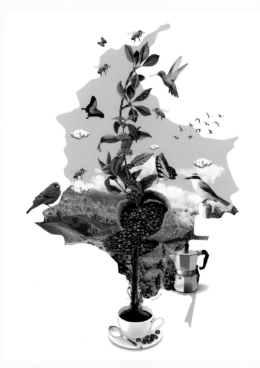

Collage for La Flower — coffee brand

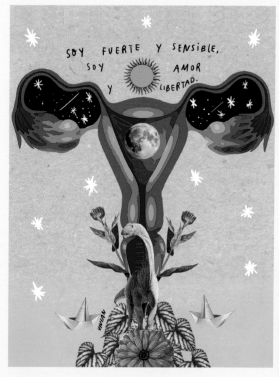

Fuerza

¿Cuáles son las fuentes de inspiración que estimulan tu producción artística?

Creo firmemente que todo lo que me rodea en mi día a día me inspira. Por eso es importante tener cerca las cosas, personas, lugares y música que sacan lo mejor de ti y te hacen conectar con la inspiración. Es crucial saber escuchar, observar, estar atento a los cambios y aprender constantemente, no solo del arte, sino de la vida cotidiana.

What are the sources of inspiration that stimulate your artistic production?

I firmly believe that everything around me in my daily life inspires me, which is why it's important to be close to the things, people, places, music... that bring out the best in you and make you connect with inspiration. It's important to know how to listen, how to look, to be attentive to changes, to constantly learn... not only from art, but from everyday life.

Mi Lugar Favorito >>

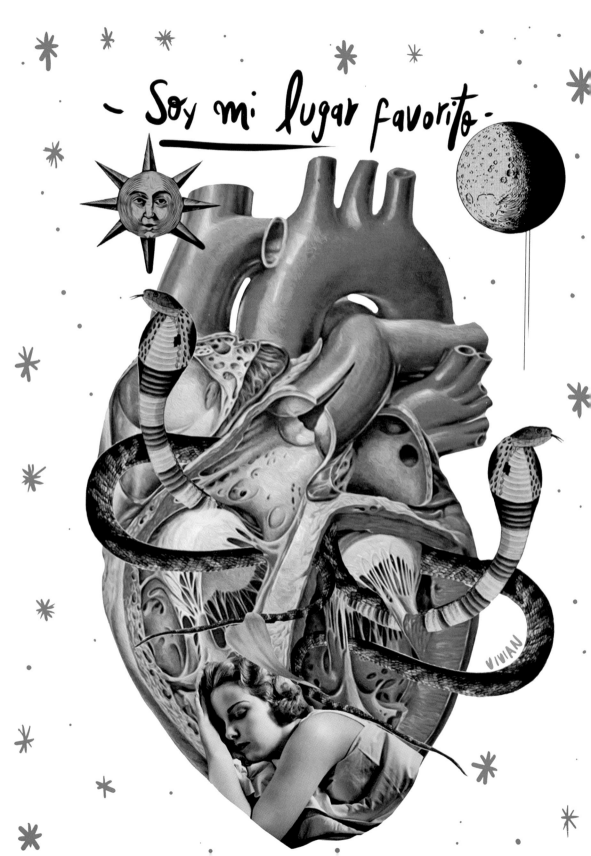

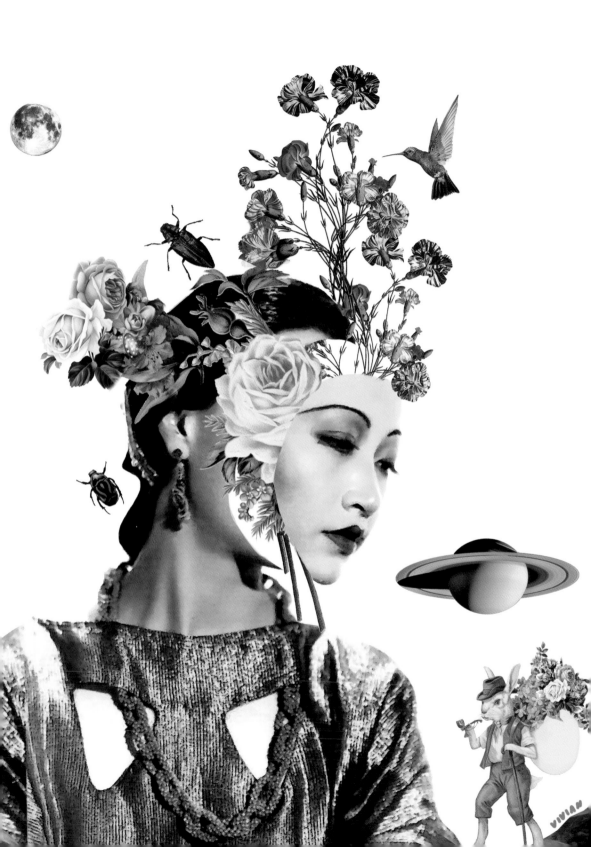

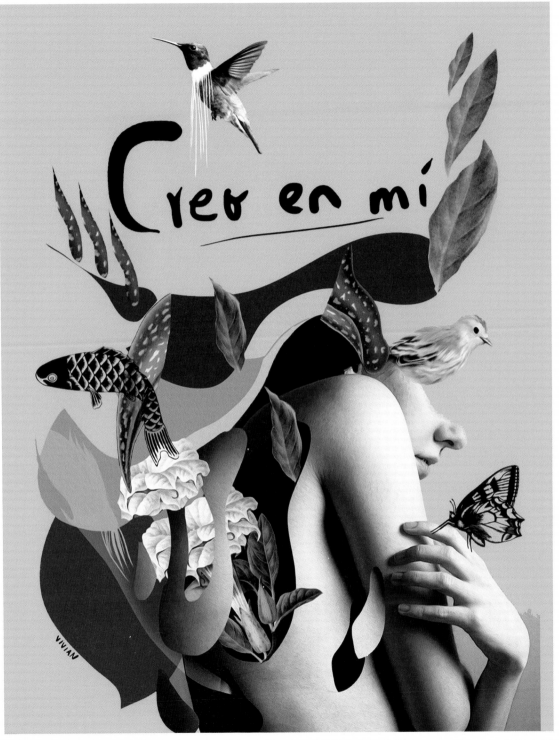

Creo en Mí

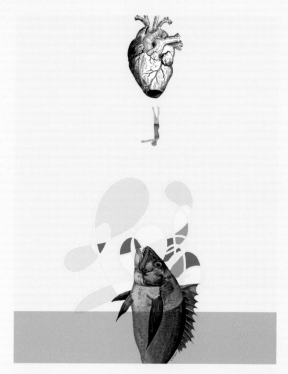

Miedo

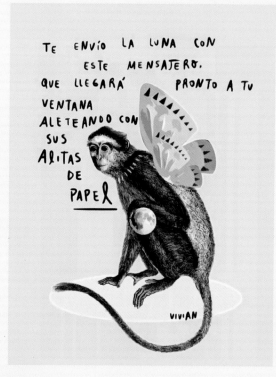

Regalo

¿Cómo definirías tus trabajos?
Mis collages son una extensión de mi cabeza, manos y corazón.

¿Quiénes son tus referentes en el mundo del Collage?
Los collages de Hannah Höch fueron los primeros con los que tuve un acercamiento y me encantaron, al igual que las pinturas con grandes recortes creadas por Matisse, los collages de Picasso, Juan Gris y las flores de Mary Delany, que me parecen bellos.
Además, para inspirarme, estoy constantemente revisando plataformas de arte y diseño, ya que siempre encuentro artistas emergentes que pueden servirme de referencia para expresar lo que deseo desde mi imaginario.

¿Qué haces para promover tus obras?
Las redes sociales, en especial Instagram, son importantes porque posibilitan la conexión con el mundo entero. Para los artistas, diseñadores y creativos en general, son una vitrina continua para dar a conocer su trabajo, recibir encargos y vender productos; funcionan muy bien como un canal de difusión.

How would you define your artworks?
My collages are an extension of my mind, hands, and heart.

What do you do to promote your artworks?
Hannah Höch's collages were among the first I encountered and loved, as well as the large cut-out paintings created by Matisse, Picasso's collages, Juan Gris, and the flower collages of Mary Delany, which I find beautiful. Additionally, to inspire myself, I am constantly reviewing art and design platforms, as I always find emerging artists who can serve as a reference for expressing what I desire from my imagination.

Who are your references in the world of Collage?
Social media, especially Instagram, is important because it enables connection with the entire world. For artists, designers, and creatives in general, it serves as a continuous showcase to promote their work, receive commissions, and sell products; it works very well as a channel for dissemination.

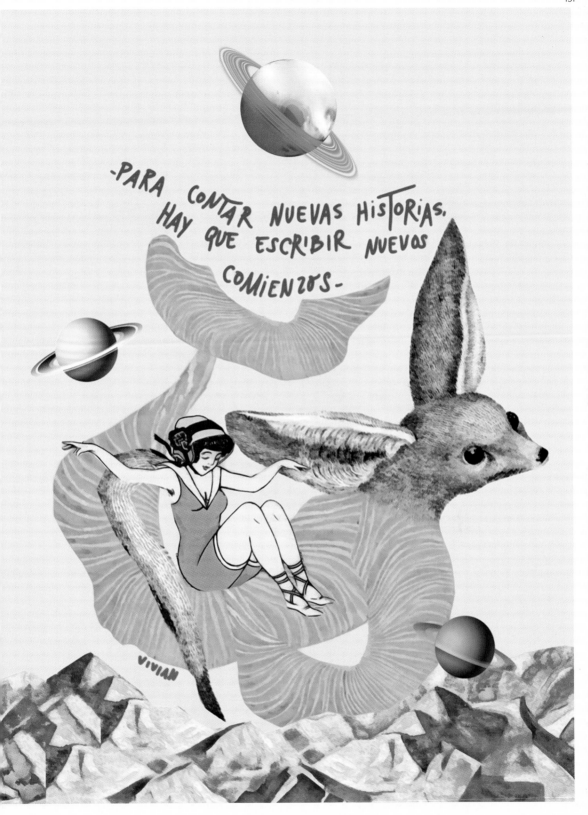

Thom

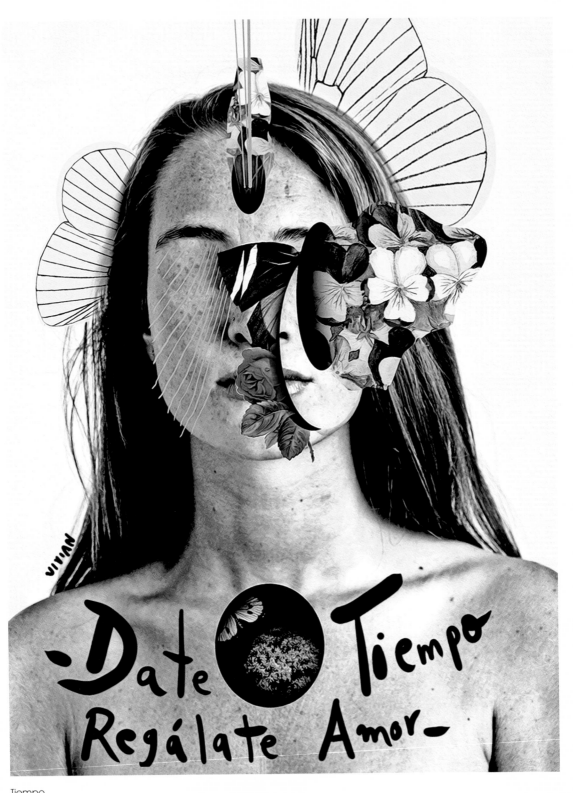

Tiempo

NiñaPajaro

www.ninapajaro.com
Instagram: @ninapajaro

¿Cúando y por qué empezaste a crear Collage?
Creo que todo empezó en mi infancia, cuando me diagnosticaron dislexia. Al terminar las clases, durante todo un curso de preescolar, acudía a sesiones de refuerzo de una hora, donde nos ponían a recortar, colorear y pegar letras e imágenes. Las tijeras se transformaron en una herramienta terapéutica que me ayudó a sentirme útil (ya que descubrí que tenía una gran destreza manual) y a superar una dificultad, una barrera de comunicación.

El collage lo tomé de manera más consciente muchos años después de licenciarme en Bellas Artes, al asistir al taller de Sean Mackaoui en el año 2009, en el que aprendí que el collage es mucho más que recortar y pegar. Tiene la capacidad inmediata de transmitir recuerdos, ideas, sentimientos y emociones. Desde entonces, empecé a crear a través del collage como una necesidad innata de hacerme preguntas, de entender lo que sucede alrededor, de conectarme con mis raíces más profundas, de disfrutar del inmenso poder que imprime la creación manual, del maravilloso estado que se produce cuando estás trabajando en el taller.

¿Cuáles son las fuentes de inspiración que estimulan tu producción artística?
Mi producción se nutre de lo que veo y leo, así como de las experiencias que marcan de alguna manera mi vida y las personas que conozco. Mi contacto con la naturaleza ha despertado mi curiosidad por el simbolismo secreto de las flores y los pájaros desde que era niña. Quizás la literatura, el arte, el cine y la poesía sean las influencias más significativas para mí, ya que son mis principales fuentes de inspiración.

When and why did you start creating Collages?
I think it all started in my childhood when I was diagnosed with dyslexia. After finishing classes, throughout a preschool year, I attended one-hour reinforcement sessions where we were tasked with cutting, coloring, and pasting letters and images. Scissors became a therapeutic tool that helped me feel useful (as I discovered I had great manual dexterity) and overcome a difficulty, a barrier to communication.

I became more consciously involved with collage many years after graduating in Fine Arts, when I attended Sean Mackaoui's workshop in 2009. There, I learned that collage is much more than cutting and pasting. It has the immediate capacity to convey memories, ideas, feelings, and emotions. Since then, I began creating through collage as an innate need to ask questions, to understand what is happening around me, to connect with my deepest roots, to enjoy the immense power that manual creation imparts, and the wonderful state that occurs when you are working in the studio.

What are the sources of inspiration that stimulate your artistic production?
My production is nourished by what I see and read, as well as by the experiences that have marked my life in some way and the people I have met. My contact with nature has sparked my curiosity about the secret symbolism of flowers and birds since I was a child. Perhaps literature, art, cinema, and poetry are the most influential to me, as they are my main sources of inspiration.

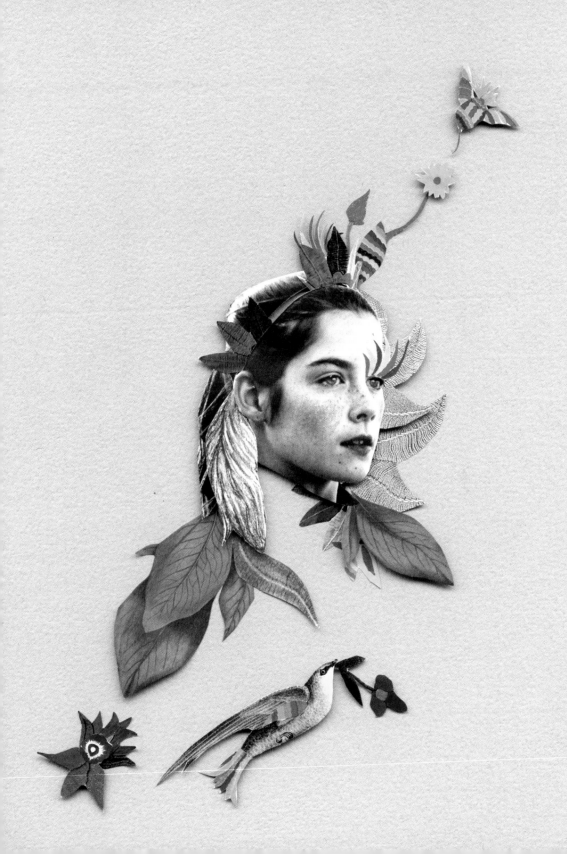

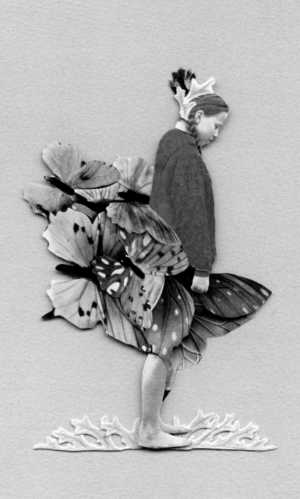

La Cineraria

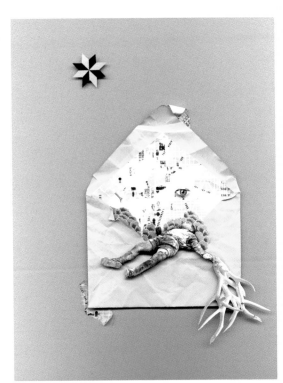

El Reino de las Cenizas

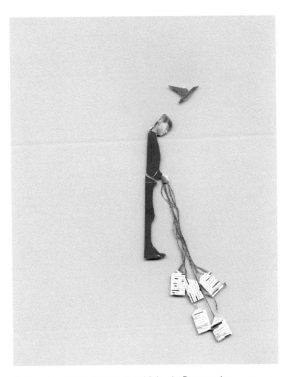

El Eterno resplandor de una Vida sin Recuerdos

¿Cómo definirías tus trabajos?
Es el resultado de un proceso minucioso, del encuentro fortuito y de la recolección de imágenes que contienen recuerdos propios y ajenos, que acaban habitando en la caja de las intuiciones (mi imaginación). Un ejercicio de fotosíntesis emocional, de revelar a la luz todo aquello que deja una huella sensible en mi memoria, de captar a través de lo esencial y sutil mi imaginario. Y acaba siendo el universo que quieres compartir, mostrar y conservar. El lugar al que siempre quieres volver, porque es donde dejas una parte de ti.

How would you define your artworks?
It is the result of a meticulous process, of chance encounters, and of the collection of images that contain both personal and external memories, which end up inhabiting the box of intuitions (my imagination). An exercise in emotional photosynthesis, revealing to light everything that leaves a sensitive imprint on my memory, capturing through the essential and subtle my imagery. And it ends up being the universe you want to share, display, and preserve. The place you always want to return to, because it's where you leave a part of yourself.

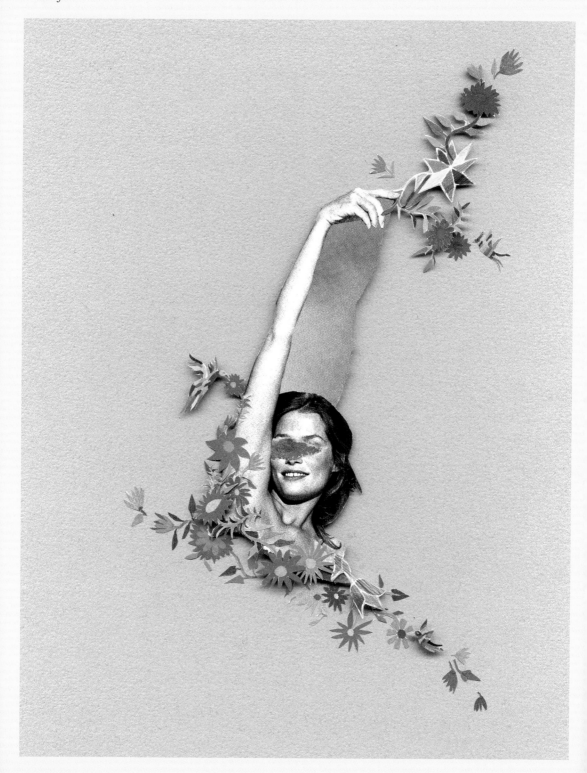

Mbuki-Mvuki

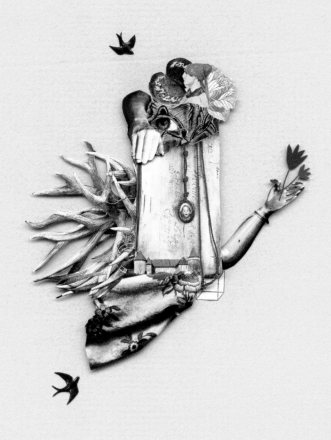

Mi pequeño Cronopio

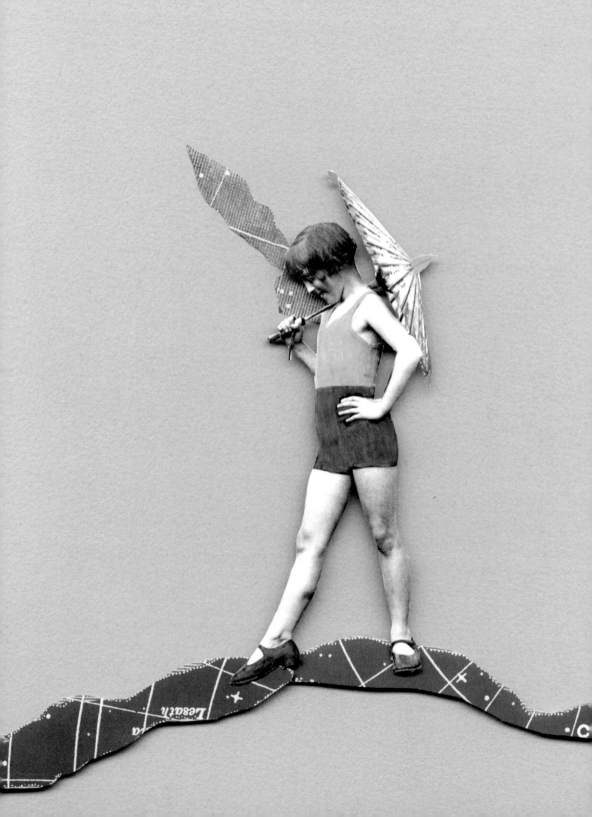

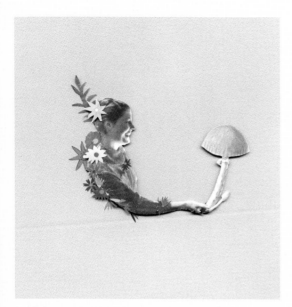

Las Setas son los Paraguas de la Imaginación

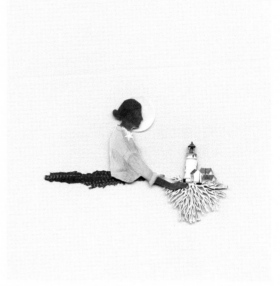

Mi Luz

¿Quiénes son tus referentes en el mundo del Collage?
Sean Mackoui, es mi gran referente, que con muy pocos elementos y un minucioso corte logra desplegar su amable espíritu, capaz de transmitir siempre alegría y levantarnos una sonrisa. Thomas Allen por sus sorprendentes collages en 3D, sobre libros antiguos y utilizando imágenes del cine y la publicidad de los años 50 y 60. John Stezaker es un clásico de la yuxtaposición entre postales retro e imágenes del cine británico del siglo XX, que transmiten una visión melancólica. Y sin duda el personal lenguaje simbólico de Pilar Lara, que habla de la mujer, del concepto de la memoria y del paso del tiempo, a través de sus piezas tridimensionales, mediante el encuentro de objetos domésticos y realizando montajes con fotografías anónimas.

¿Qué haces para promover tus obras?
Mostrar mi trabajo en las redes sociales y encontrarme en el mundo real con las personas que me permiten conocer y conectar el mundo virtual. No dejar de trabajar en proyectos personales, ni de enseñar todo lo que sé cuando imparto talleres de collage. Pero lo más importante para llegar a la gente es hacer un buen trabajo, que lo que hacemos sea una fiel declaración de intenciones, implicándonos con honestidad y sin perder nunca las ganas de seguir creando.

Who are your references in the world of Collage?
Sean Mackoui is my great reference, who with very few elements and meticulous cutting manages to unfold his kind spirit, capable of always conveying joy and bringing a smile to our faces. Thomas Allen for his surprising 3D collages, using images from 1950s and 1960s cinema and advertising on old books. John Stezaker is a classic in the juxtaposition of vintage postcards and images from 20th century British cinema, conveying a melancholic vision. And undoubtedly, the personal symbolic language of Pilar Lara, which speaks of women, the concept of memory, and the passage of time through her three-dimensional pieces, by encountering household objects and creating montages with anonymous photographs.

What do you do to promote your artworks?
Showing my work on social media and meeting in the real world with the people who allow me to connect with the virtual world. Not stopping working on personal projects, or teaching everything I know when I conduct collage workshops. But the most important thing to reach people is to do good work, to make what we do a faithful statement of intent, to engage with honesty, and never lose the desire to keep creating.

<< Caminos en el Aire

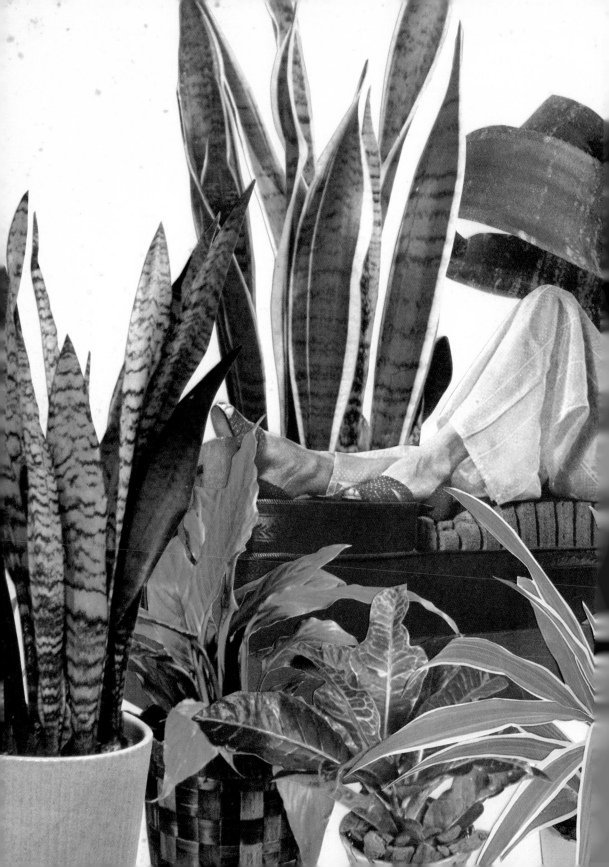